ERTÉ GRAPHICS
Five Complete Suites Reproduced in Full Color

The Seasons, The Alphabet,
The Numerals, The Aces, The Precious Stones

ERTÉ
CINQ SUITES DE LITHOGRAPHIES

Les Saisons, L'Alphabet,
Les Chiffres, Les As, Les Pierres Précieuses

Preface by · *Préface de*
Salome Estorick

Dover Publications, Inc., New York
Editions du Chêne, Paris

Preface

In 1968 Erté—in his 76th year—produced his first lithographs.

A year earlier, when the first Erté exhibition was held in London at the Grosvenor Gallery, it very quickly became apparent that his *Alphabet* suite of 26 letters in gouache and metallic paint, begun in 1924 and based on the human figure, was an outstanding success. Since the entire alphabet had been sold to one collector, it was thought that a series of lithographs in a similar spirit would meet part of the growing international demand for Erté's work. Therefore, in 1968, the series of ten *Numerals*—0 to 9—, also based on the human figure, was designed by Erté and published by the Grosvenor Gallery, London, at the Curwen Press; this was followed in 1969 by the six *Precious Stones*, in 1970 by the four *Seasons*, and in 1974 by the four *Aces*, published in collaboration with Berggruen et Cie, Paris.

The lithographs were completely new designs; they combined the qualities for which Erté is famous—elegance, wit, meticulous finish and a distinctive Oriental sense of fantasy. In 1977, the 26 alphabet letters, adapted by Erté as lithographs, were published by the Circle Gallery of Chicago and printed by graphic studios in Paris, with a fifth of the total edition being for the Grosvenor Gallery, London.

The *Numerals, Seasons, Precious Stones* and *Aces* were Erté's first lithographs. Between 1973 and 1977, the Circle Gallery published many Erté serigraphs and lithographs, followed by the *Alphabet*.

The fifty Erté lithographs reproduced in this volume are less than half of his total graphic work to date and were selected by the publishers because of a visual balance related to Erté's conception of the human figure.

More complete bibliographic data on the original editions follow (the page numbers are those of the present volume):

On the covers (in the sequence "Autumn," "Winter," "Spring," "Summer"): *The Seasons*; edition of 75 printed by Curwen Press, London, published by Grosvenor Gallery, London, 1970.

Pages 1–26: *The Alphabet*; edition printed in Paris, published by Circle Gallery, Ltd, Chicago, in collaboration with Grosvenor Gallery, London, 1977; American edition 350, Grosvenor Gallery edition 90 (Roman numerals).

Pages 27–36: *The Numerals*; edition of 75 printed by Curwen Press, London, published by Grosvenor Gallery, London, 1968.

Pages 37–40: *The Aces*; edition of 90 printed in Paris, published by Berggruen et Cie, Paris, in collaboration with Grosvenor Gallery, London, 1974.

Pages 41–46 (in the sequence "Amethyst," "Diamond," "Emerald," "Ruby," "Sapphire," "Topaz"): *The Precious Stones*; edition of 75 printed by Curwen Press, London, published by Grosvenor Gallery, London, 1969.

Salome Estorick

Erté Graphics; Five Complete Suites Reproduced in Full Color is a new collection, first published by Dover Publications, Inc., in 1978, reproducing all the plates from the five lithographic portfolios described in the Preface above.

The publisher is most grateful to Erté, to Mr. and Mrs. Eric Estorick of Grosvenor Gallery, and to the Circle Gallery for helping to make this book possible.

International Standard Book Number: 0-486-23580-7
Library of Congress Catalog Card Number: 77-91513

Manufactured in the United States of America
Dover Publications, Inc.
31 East 2nd Street, Mineola, N.Y. 11501

Préface

En 1968, à l'âge de 75 ans, Erté créa ses premières lithographies.

Un an avant, à la Grosvenor Gallery de Londres, avait eu lieu la première exposition rétrospective de ses oeuvres, comprenant *l'Alphabet*; cette suite, commencée en 1924, de vingt-six lettres peintes à la gouache et à l'or et l'argent, sur le motif du corps humain, eut très vite un succès extraordinaire.

L'ensemble de cet alphabet original fut acheté par un seul collectionneur, aussi pensa-t-on qu'une série de lithographies de la même veine permettrait de répondre à l'intérêt croissant, dans le monde entier, pour les oeuvres d'Erté.

C'est pourquoi, en 1968, Erté dessina la série de dix *Chiffres* —0 à 9—, également sur le motif du corps humain, éditée par la Grosvenor Gallery, Londres, et imprimée chez Curwen Press; Aux *Chiffres* vinrent s'ajouter les six *Pierres Précieuses*, en 1969, les quatre *Saisons*, en 1970, et les quatre *As*, suite éditée en collaboration avec Berggruen et Cie, Paris, en 1974.

Ces lithographies originales réunissent les qualités qui font la célébrité d'Erté: l'élégance, l'esprit, le souci du détail et ce sens très particulier, à l'orientale, de la fantaisie. En 1977 furent éditées les vingt-six lettres de *l'Alphabet*, adaptées pour la lithographie par Erté; elles furent imprimées à Paris par des studios graphiques, éditées par la Circle Gallery, Chicago, un cinquième de l'édition totale revenant à la Grosvenor Gallery .

Les *Chiffres*, les *Saisons*, les *Pierres Précieuses* et les *As* étaient donc les premières lithographies d'Erté. Entre 1973 et 1977, la Circle Gallery en édita bon nombre d'autres, ainsi que des sérigraphies avant d'éditer *l'Alphabet*.

Les cinquante lithographies d'Erté reproduites dans cet ouvrage représentent moins de la moitié des éditions parues à ce jour. Elles furent sélectionnées en raison de leur harmonie et de leur lien: la vision qu'a Erté de la figure humaine.

Renseignements bibliographiques sur les éditions originales (les numéros de pages sont ceux du présent ouvrage):

En couverture (dans l'ordre, "Automne", "Hiver", "Printemps", "Eté"): *Les Saisons*. Edition à 75 exemplaires, Grosvenor Gallery, Londres; imprimée par Curwen Press, Londres, 1970.

Pages 1 à 26: *L'Alphabet*. Edition Circle Gallery Ltd, Chicago, à 350 exemplaires; en collaboration avec la Grosvenor Gallery, Londres, 90 exemplaires numérotés en chiffres romains; imprimée à Paris, 1977.

Pages 27 à 36: *Les Chiffres*. Edition à 75 exemplaires, Grosvenor Gallery, Londres; imprimée par Curwen Press, Londres, 1968.

Pages 37 à 40: *Les As*. Edition à 90 exemplaires, Berggruen et Cie, Paris, en collaboration avec la Grosvenor Gallery, Londres, 1974.

Pages 41 à 46 (dans l'ordre "Améthyste", "Diamant", "Emeraude", "Rubis", "Saphir", "Topaze"): *Les Pierres Précieuses*. Edition à 75 exemplaires, Grosvenor Gallery, Londres; imprimée par Curwen Press, Londres, 1969.

Salome Estorick

Erté: cinq suites de lithographies est un recueil original publié pour la première fois en 1978 par Dover Publications, Inc., qui reproduit entièrement en couleur l'ensemble des planches de cinq suites de lithographies.

L'éditeur tient à exprimer ses remerciements à Erté, a Mr. et Mrs. Eric Estorick de la Grosvenor Gallery, et à la Circle Gallery, qui tous ont rendu ce livre possible.

Droits pour l'édition dans les pays de langue française par accord avec Dover Publications, Inc., New York: Sté Nlle des Editions du Chêne.

Imprimé aux Etats-Unis

I.S.B.N. 2.85108.155.1
Dépôt légal 5276/34 0284.9

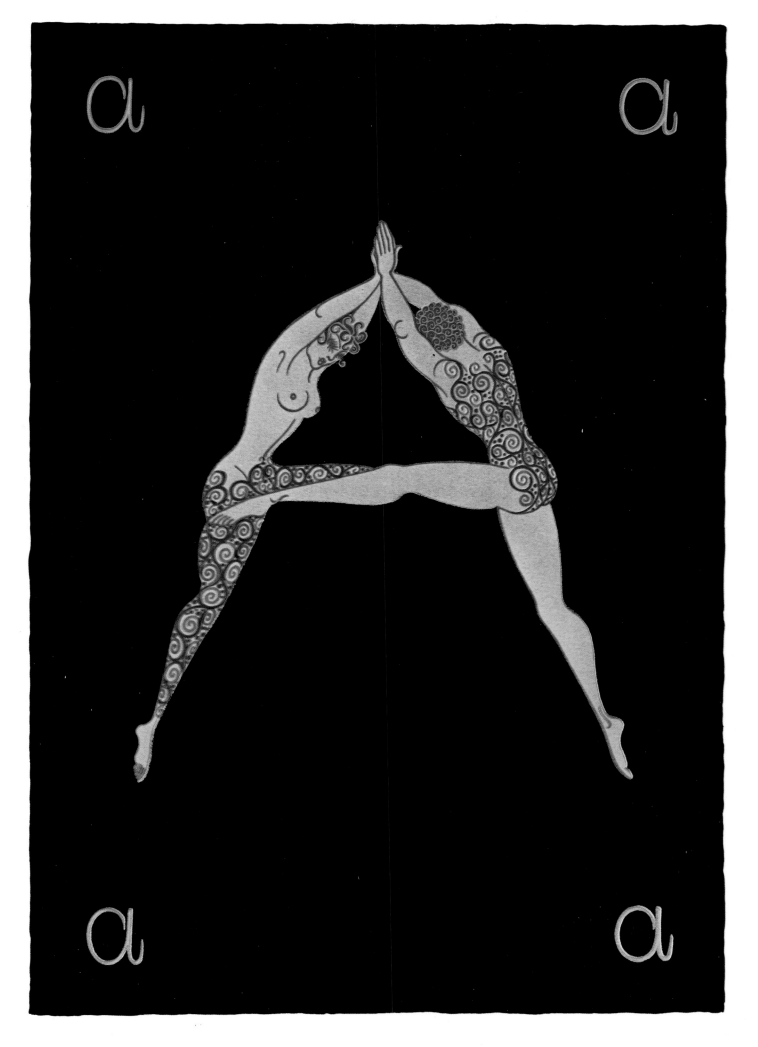

1

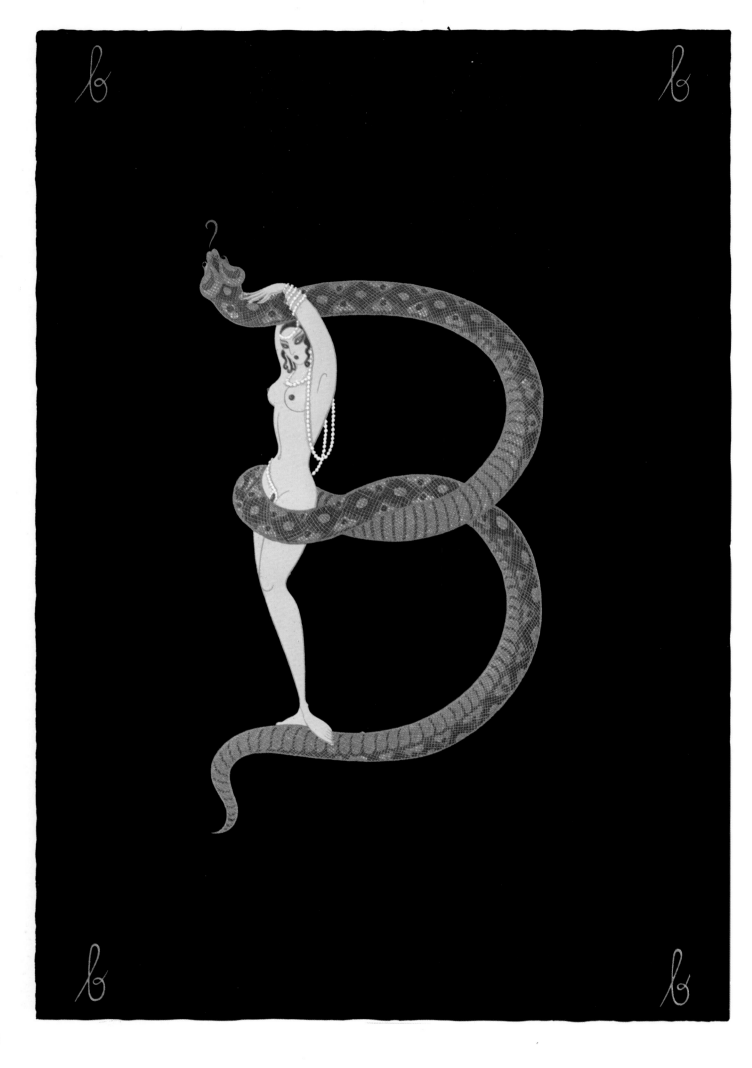

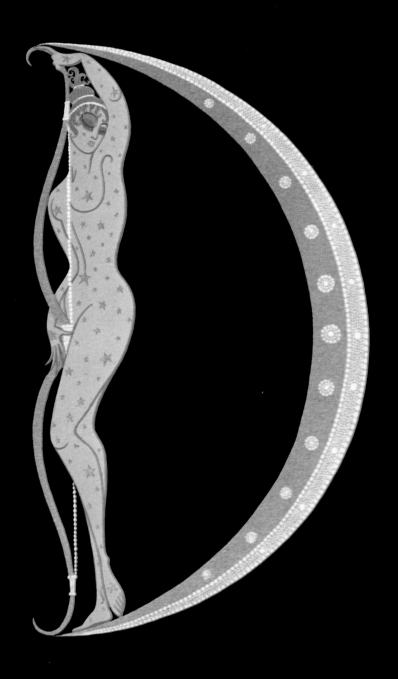

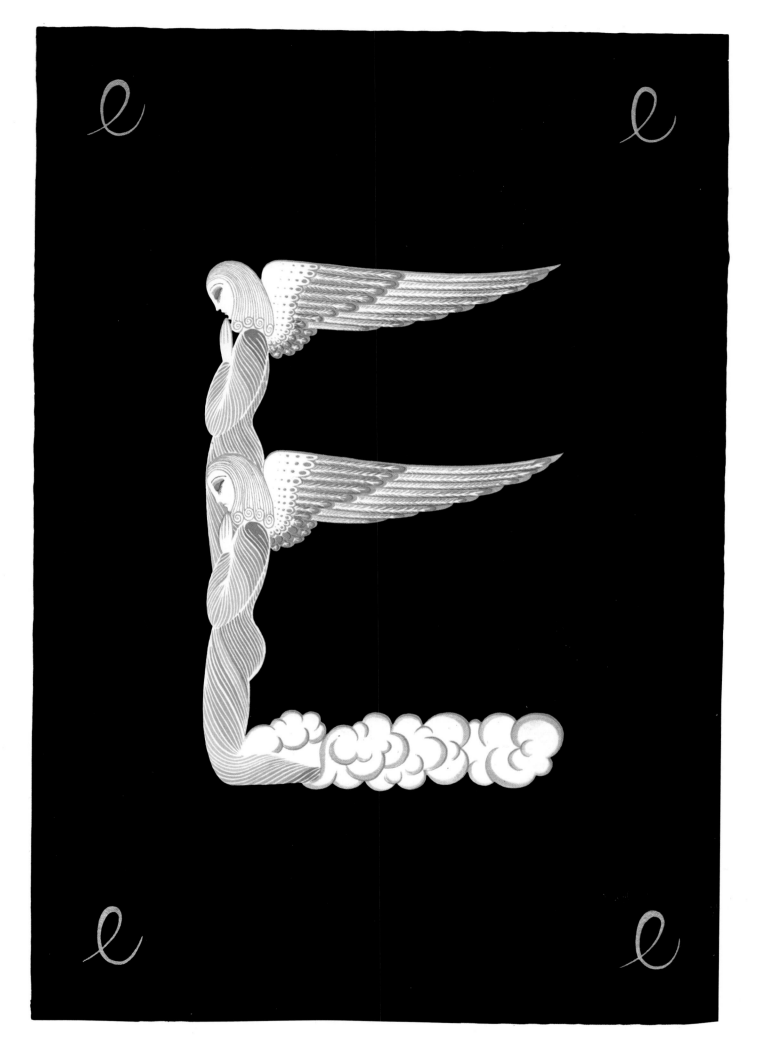

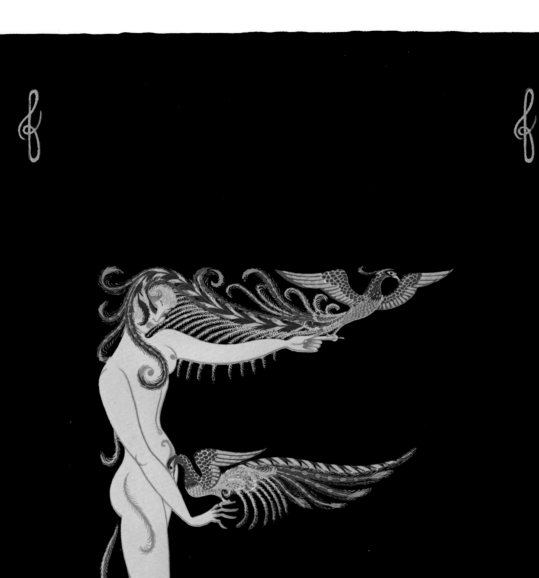

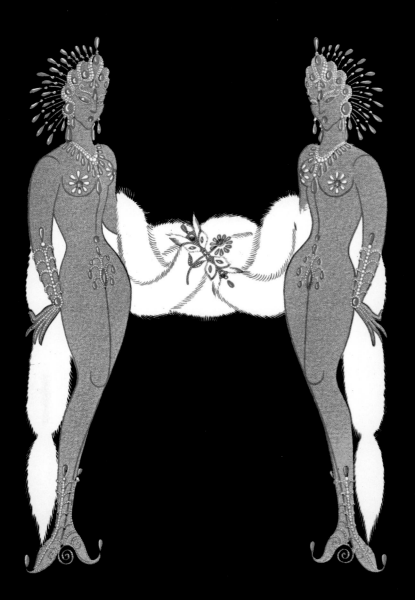

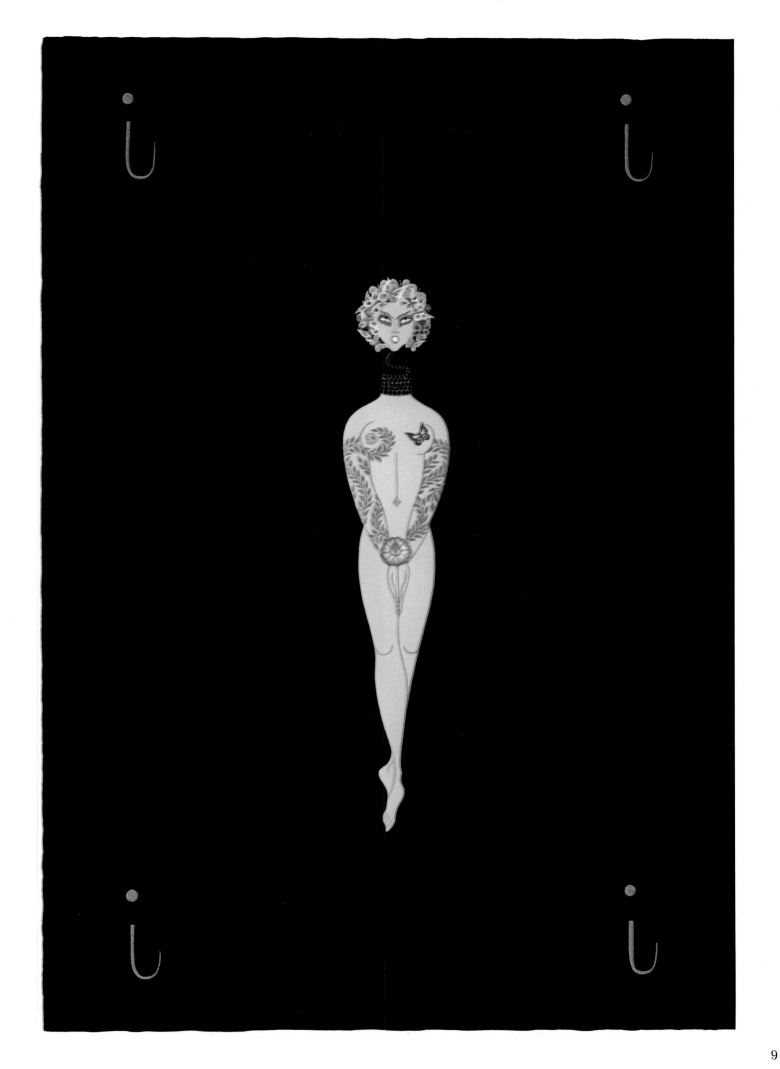

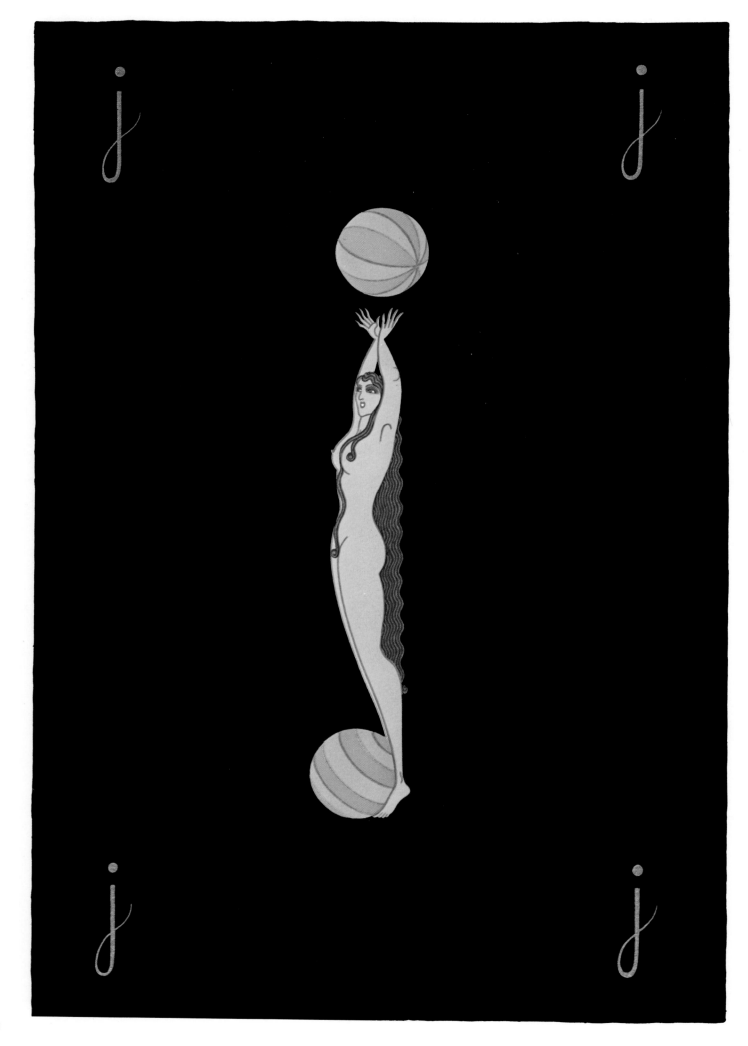

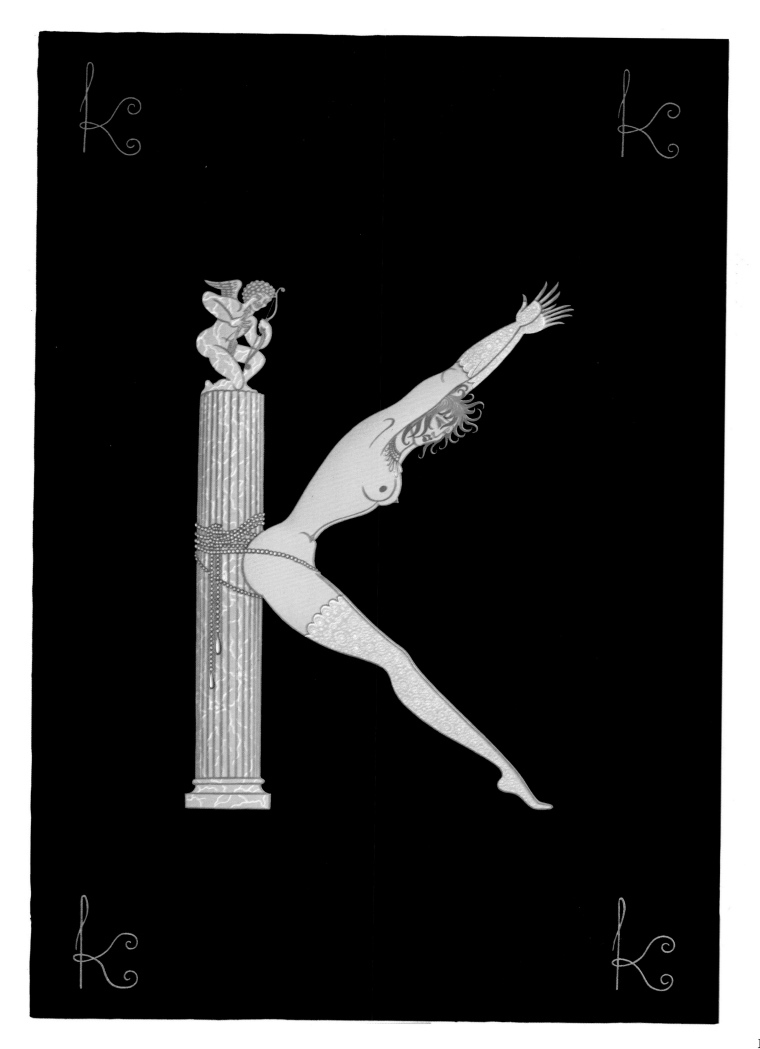

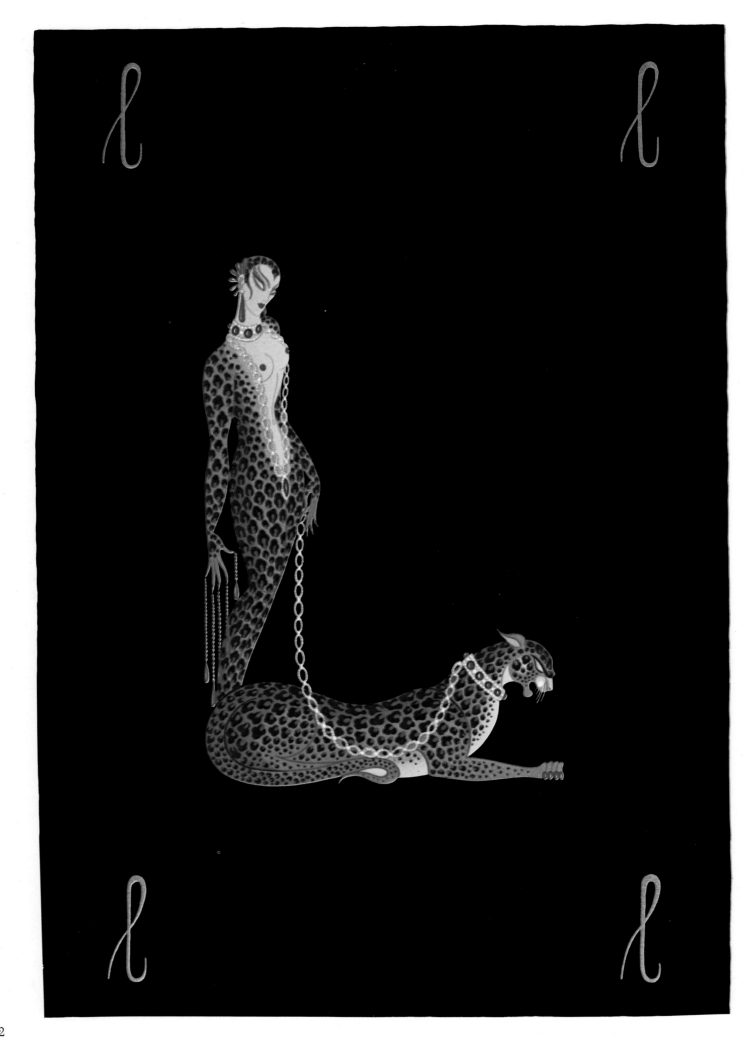

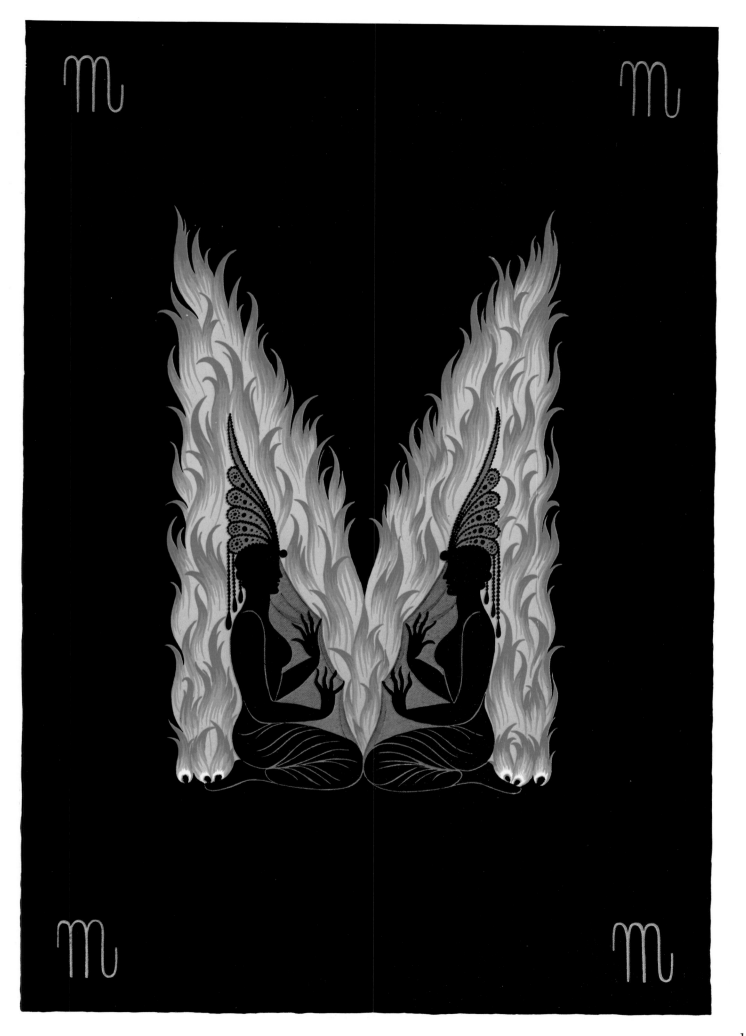

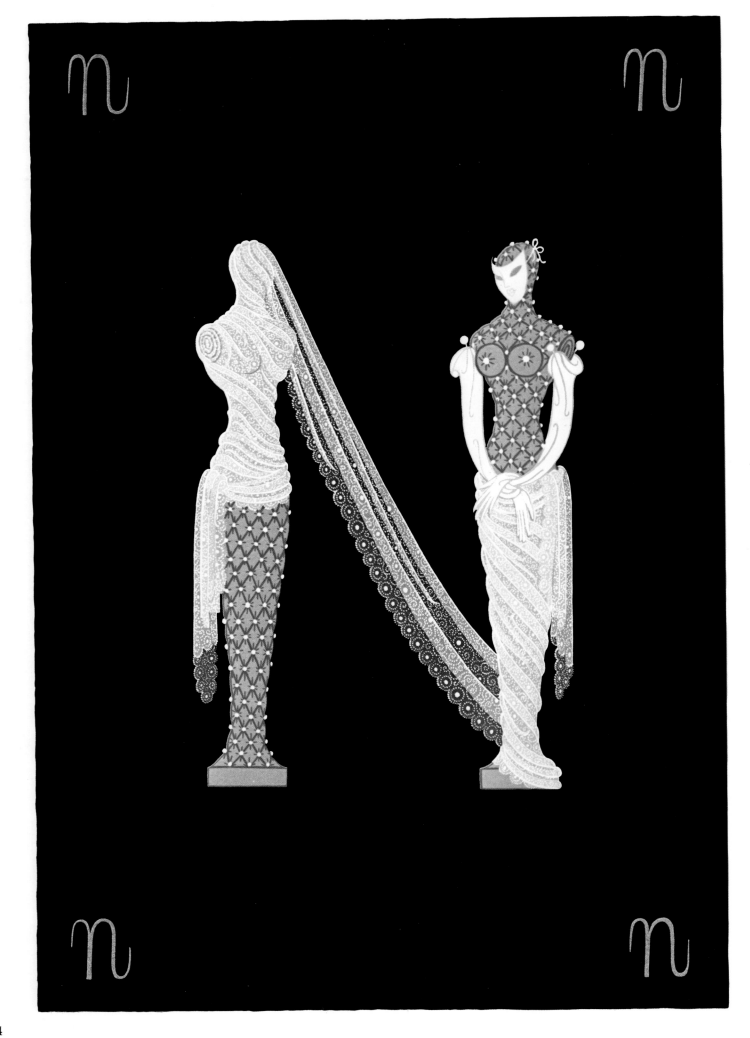

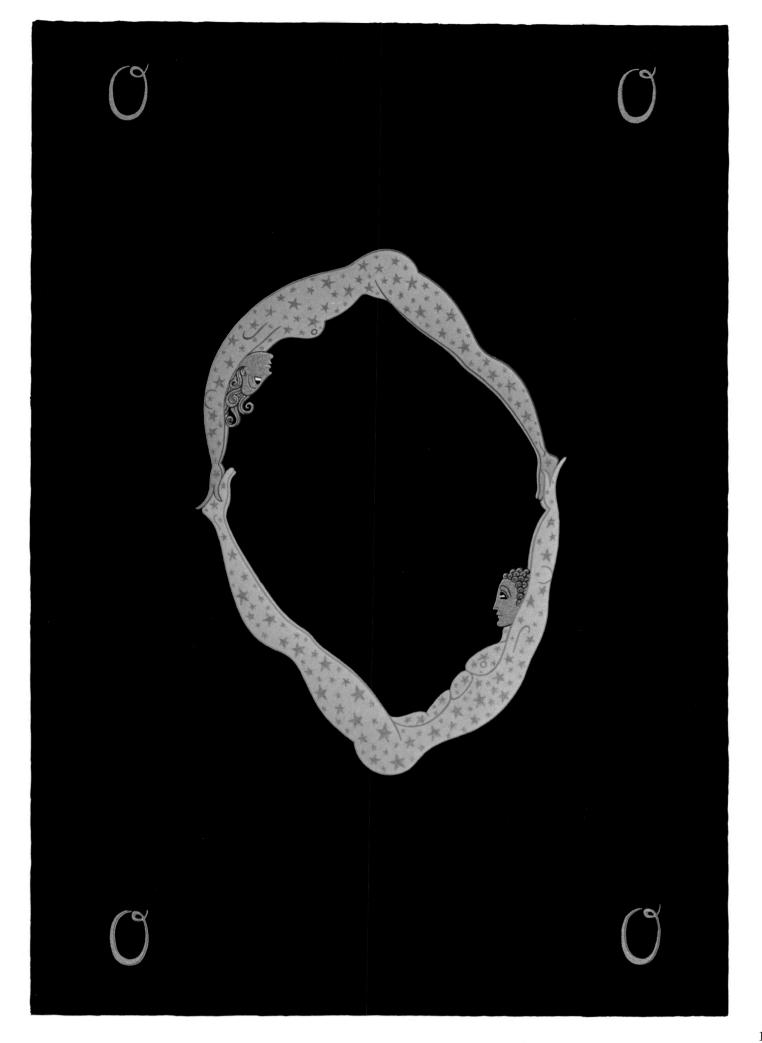

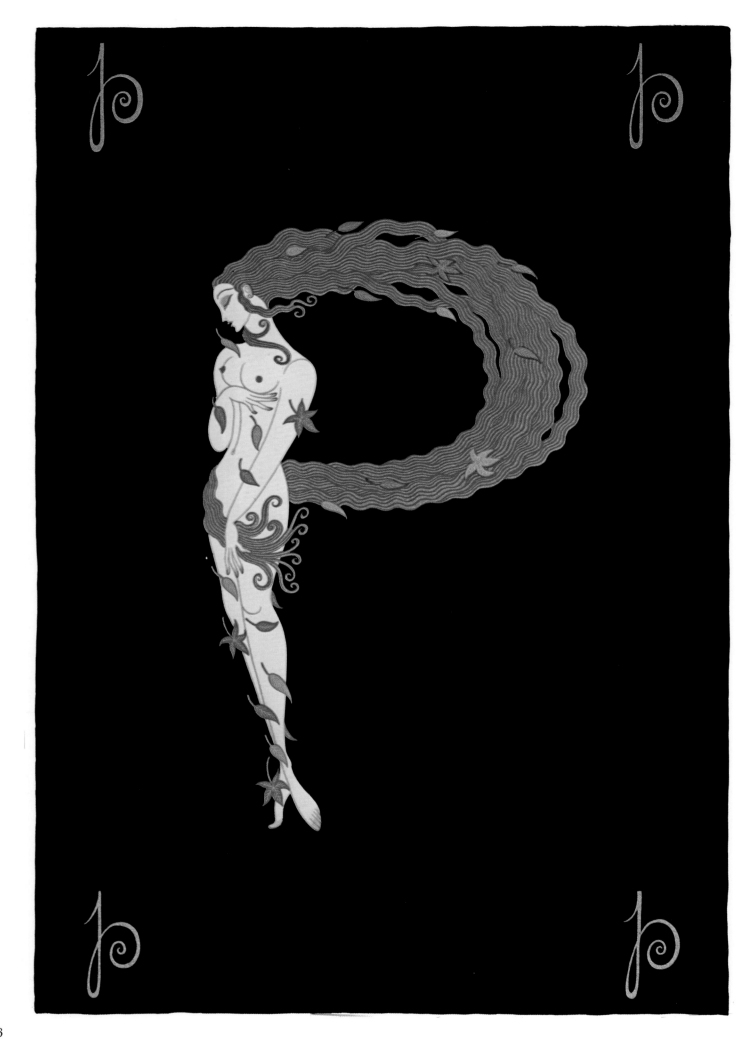

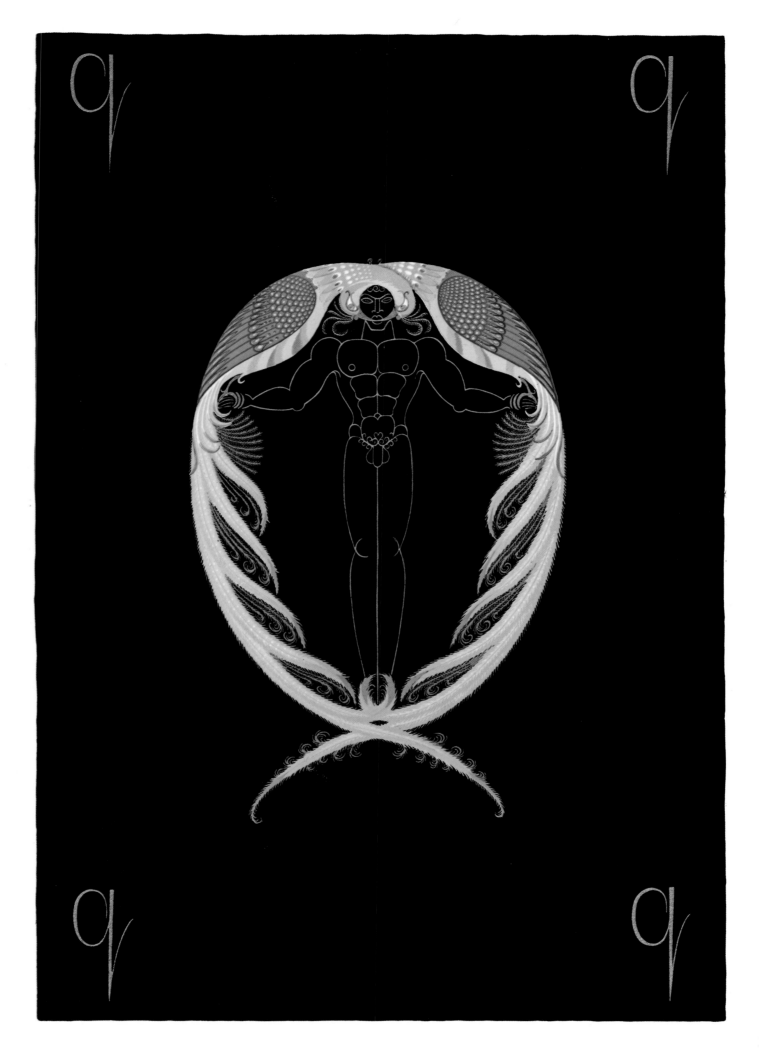

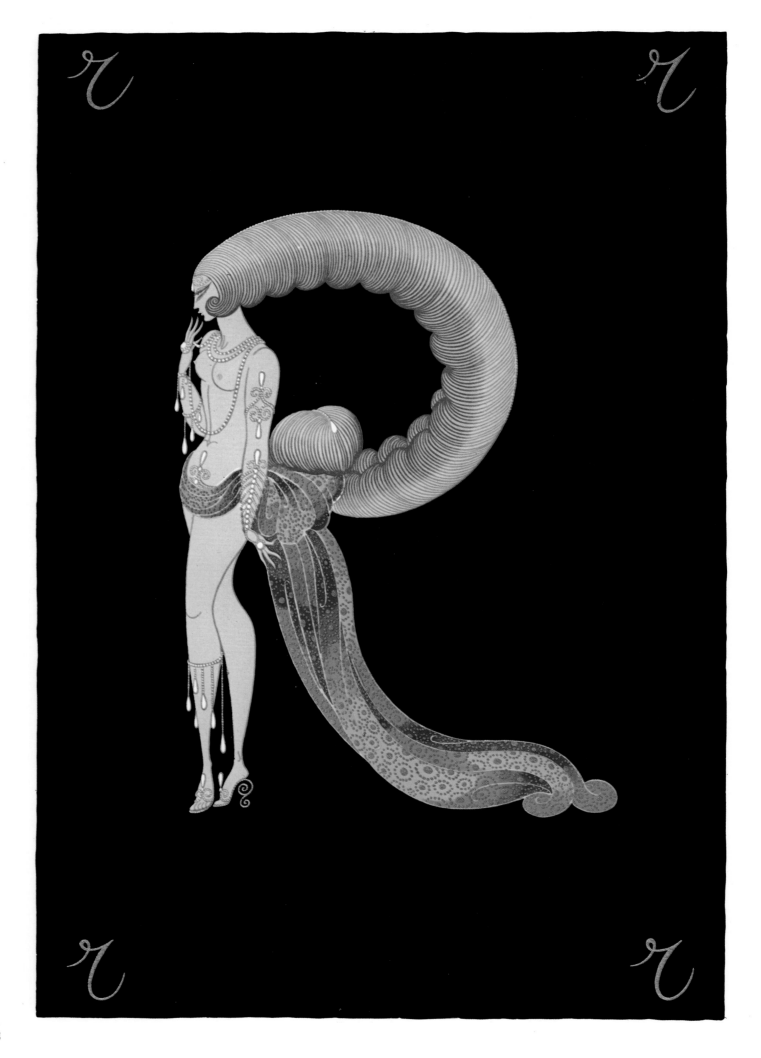

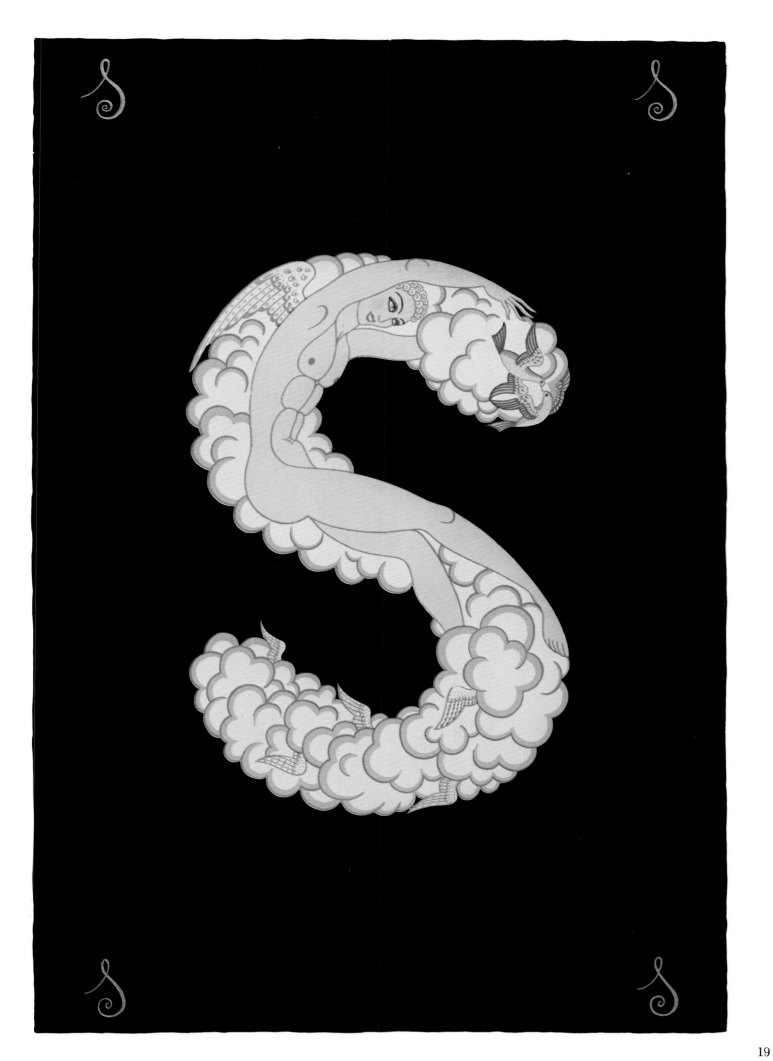

19

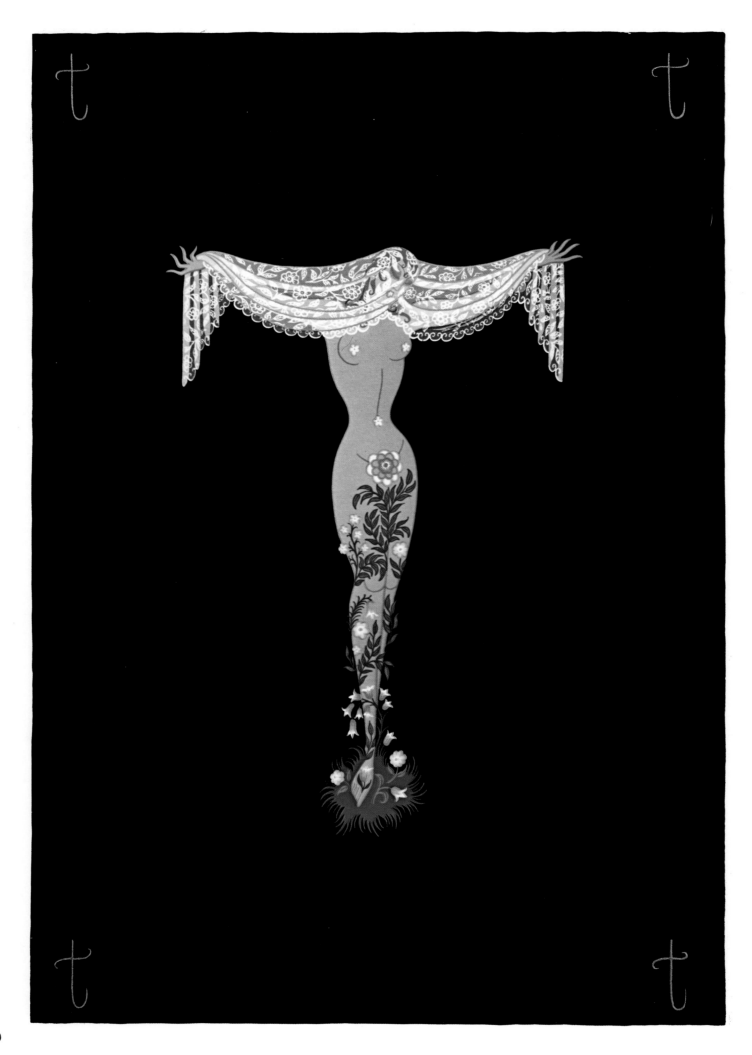

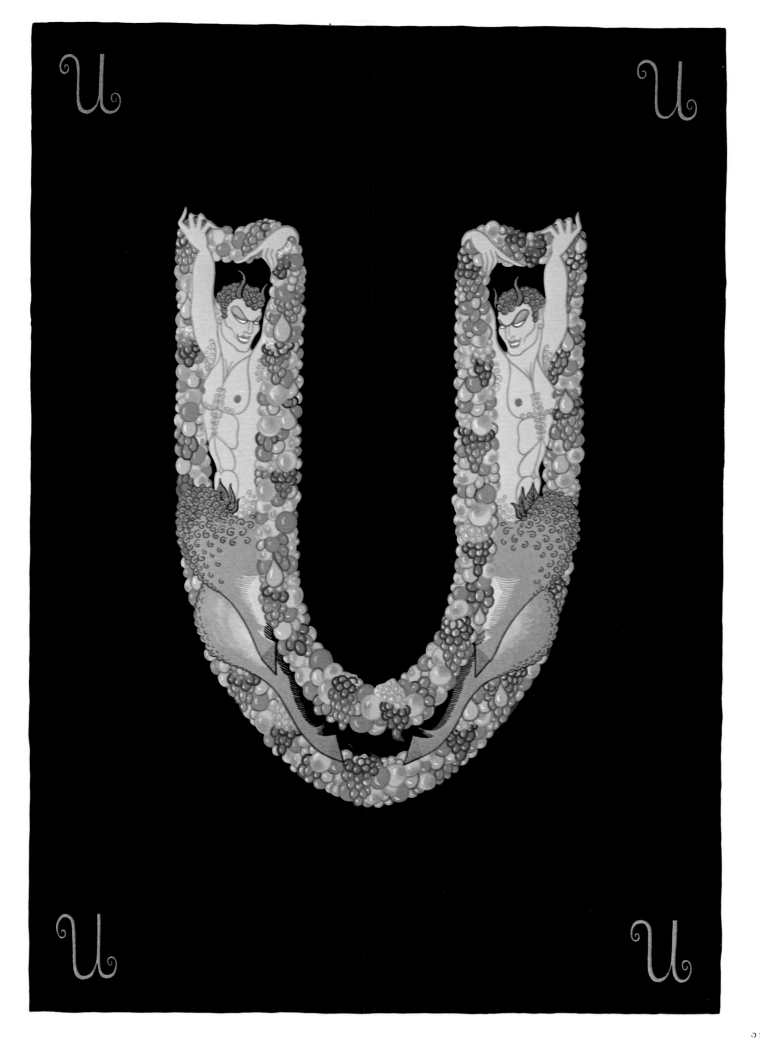

21

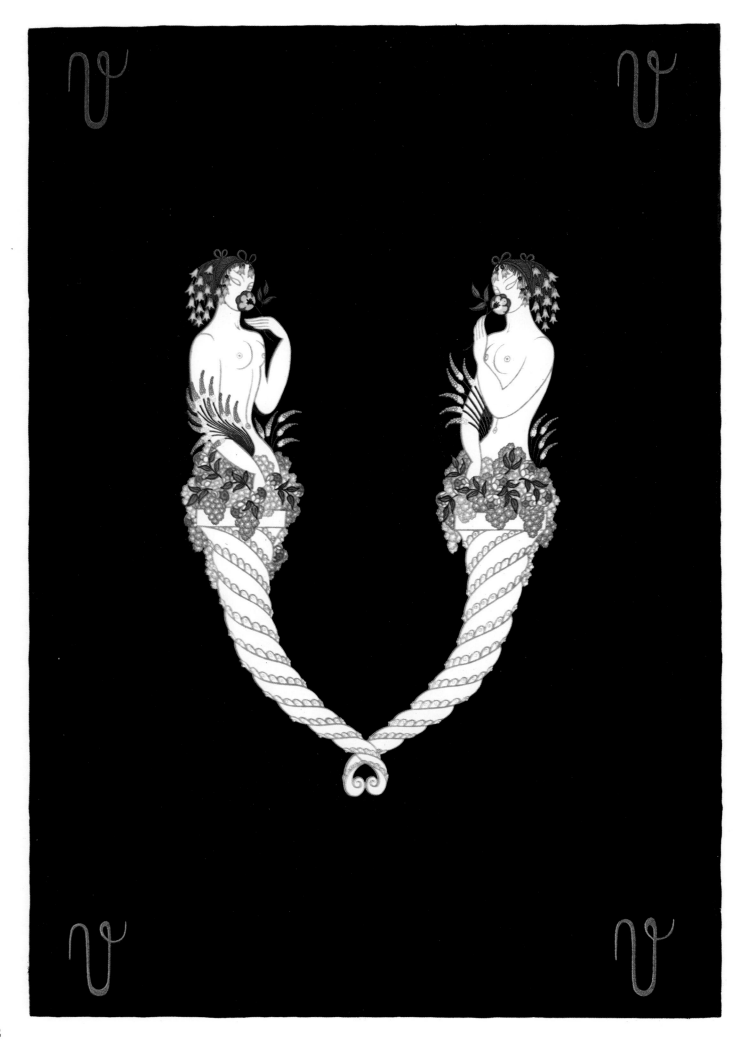

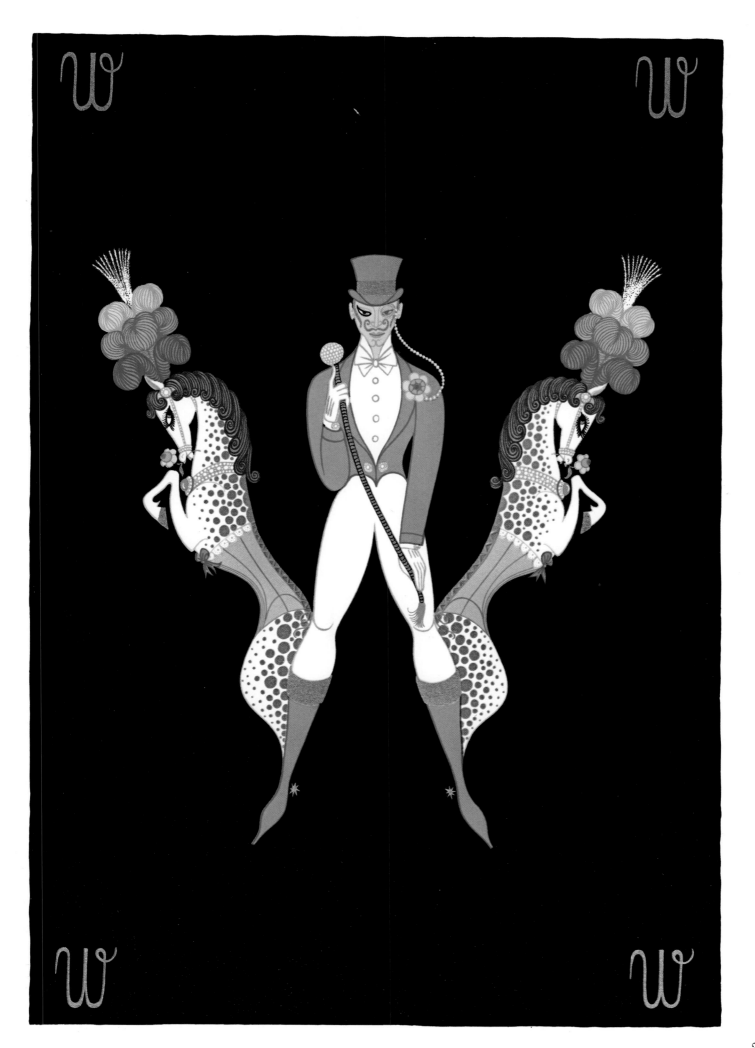

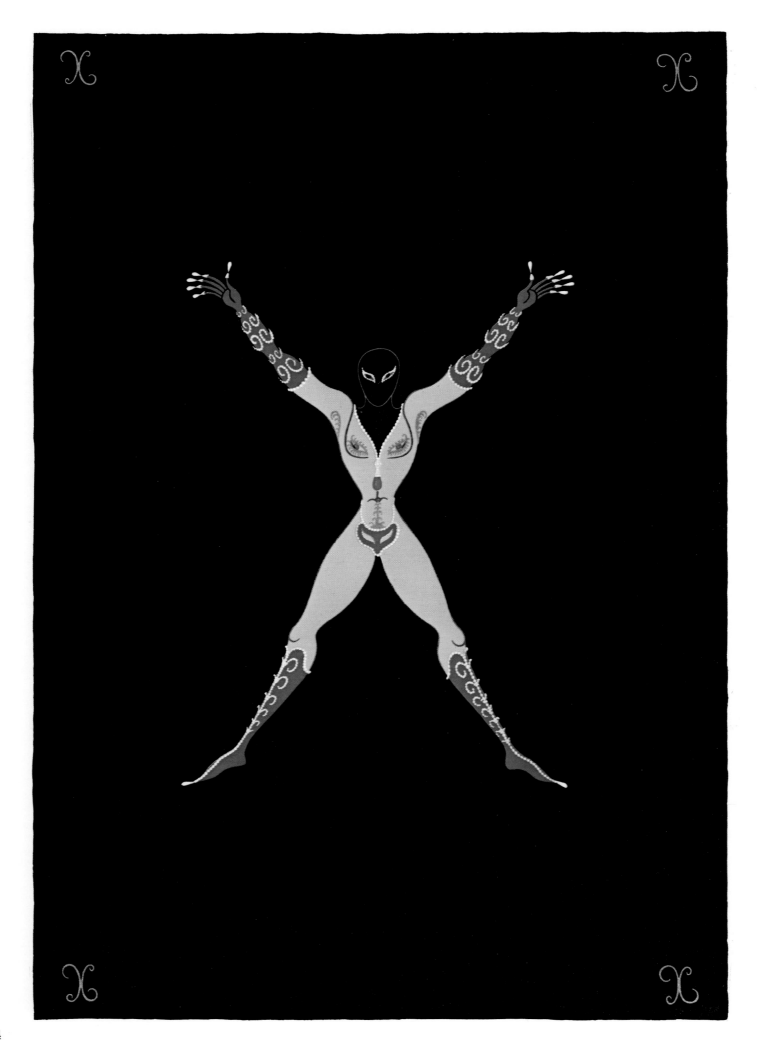

24

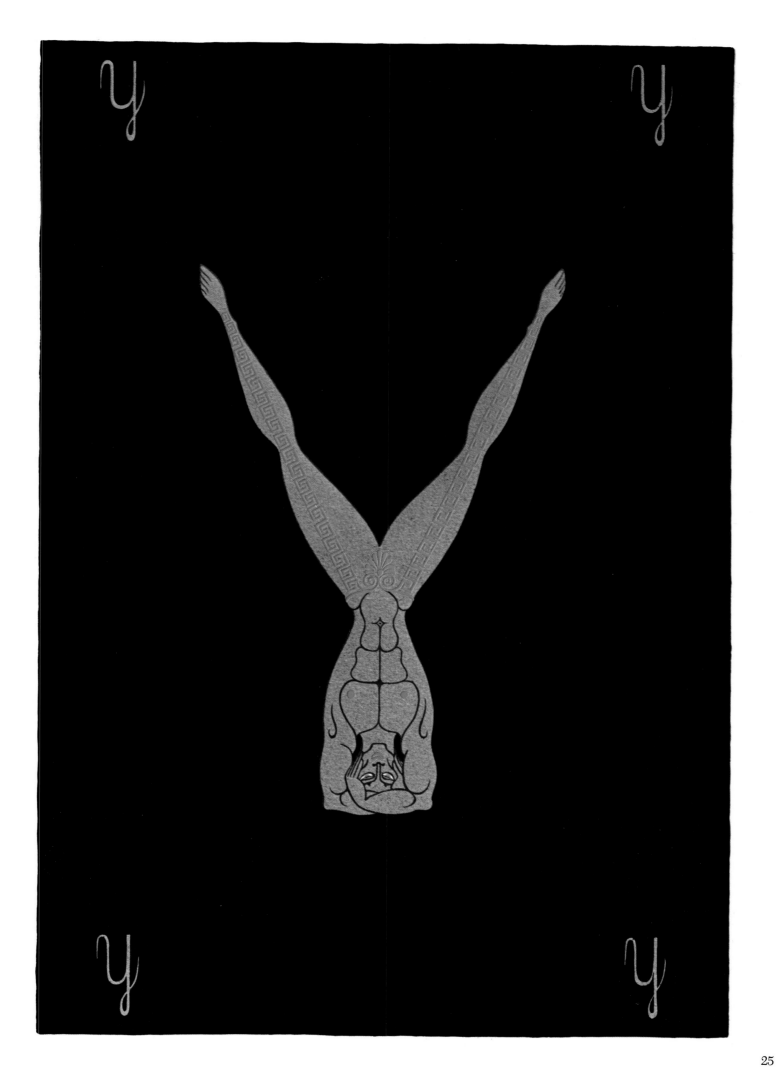

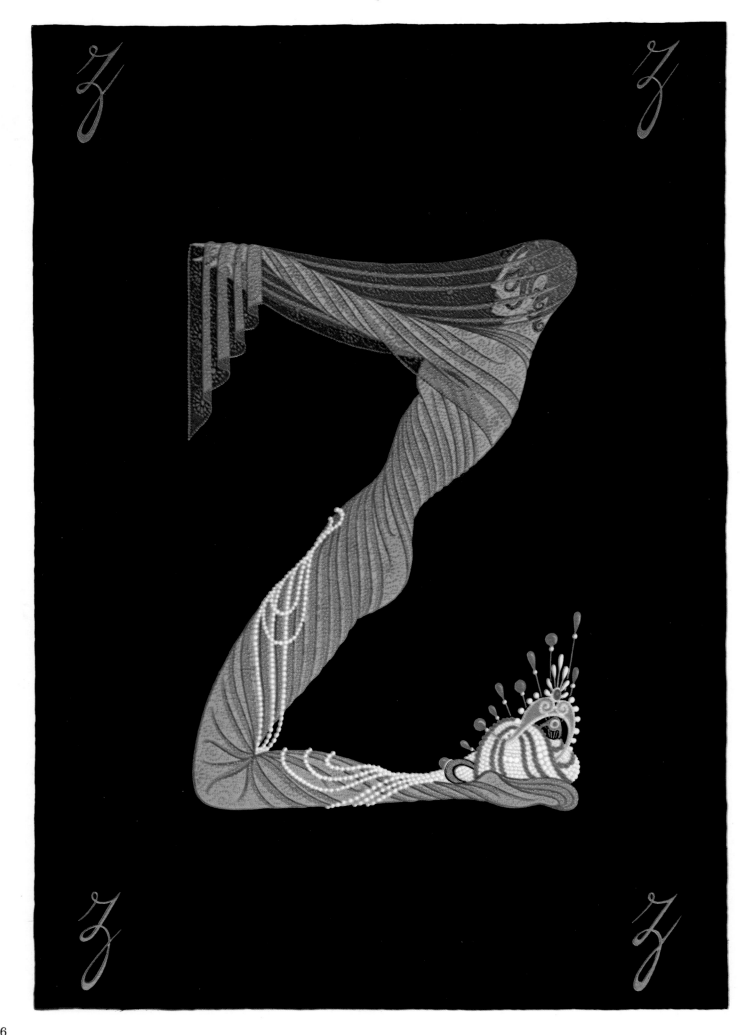

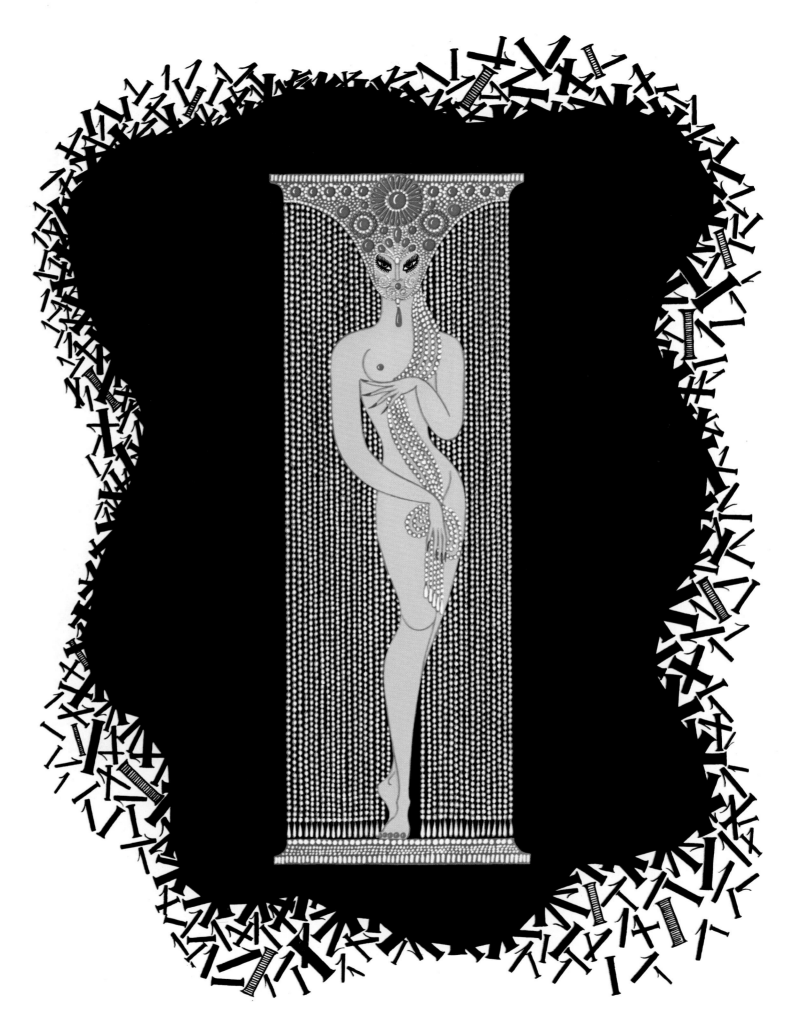

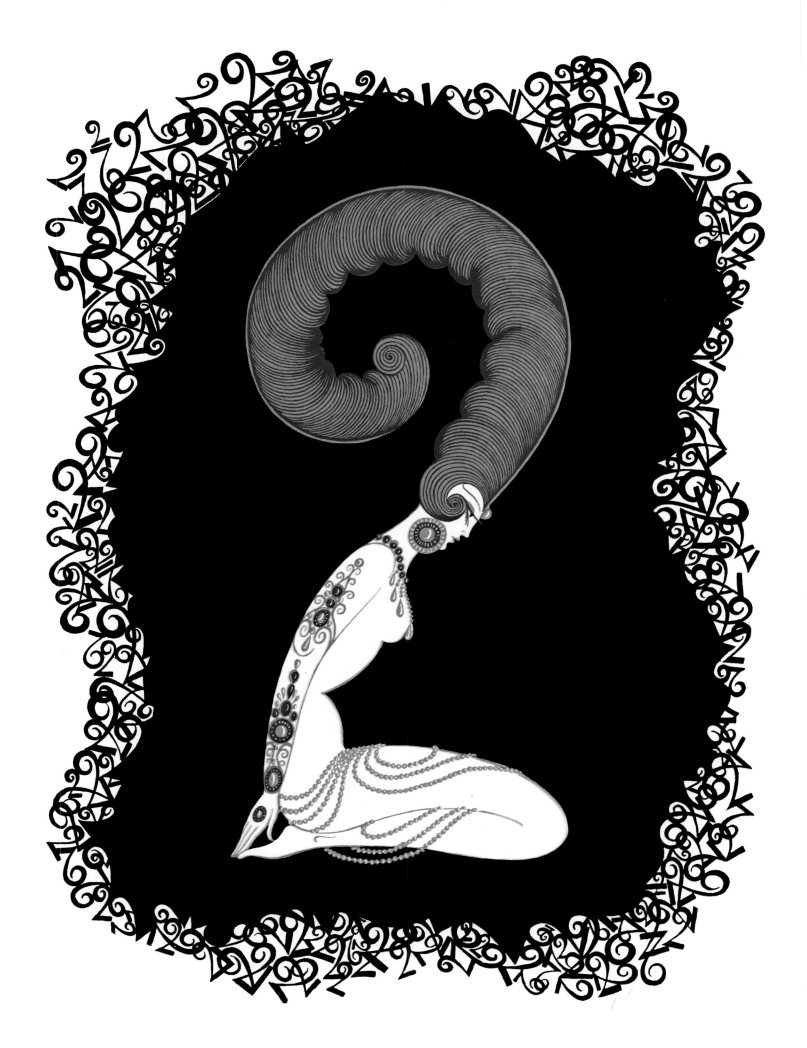

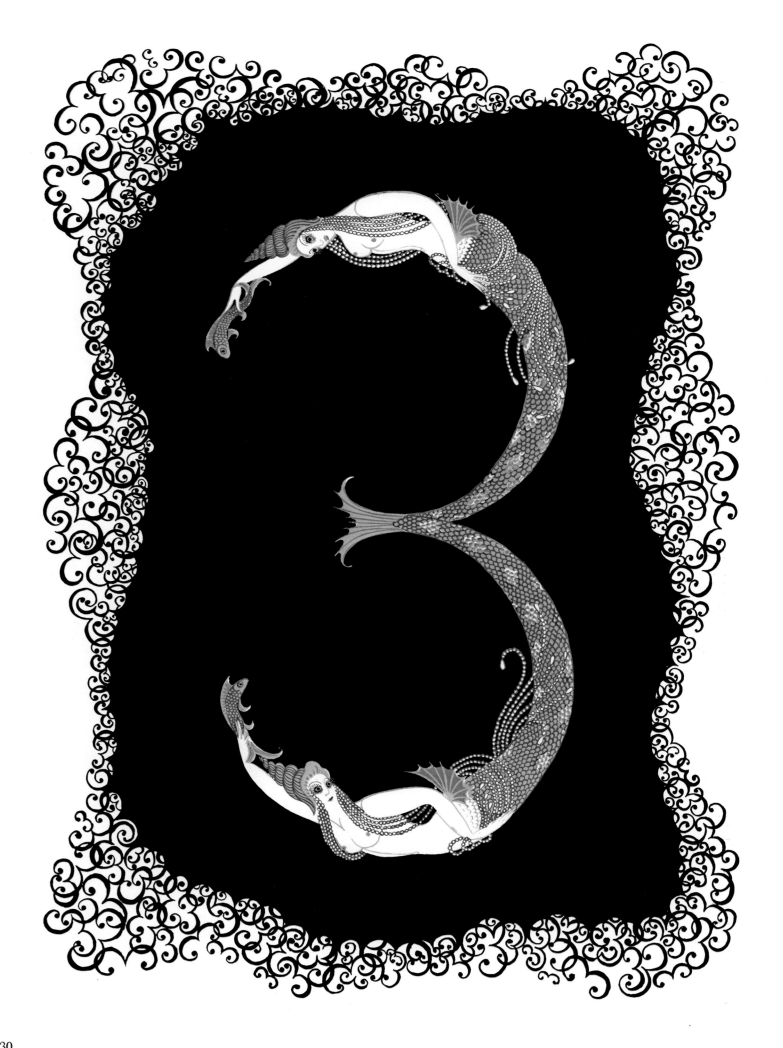

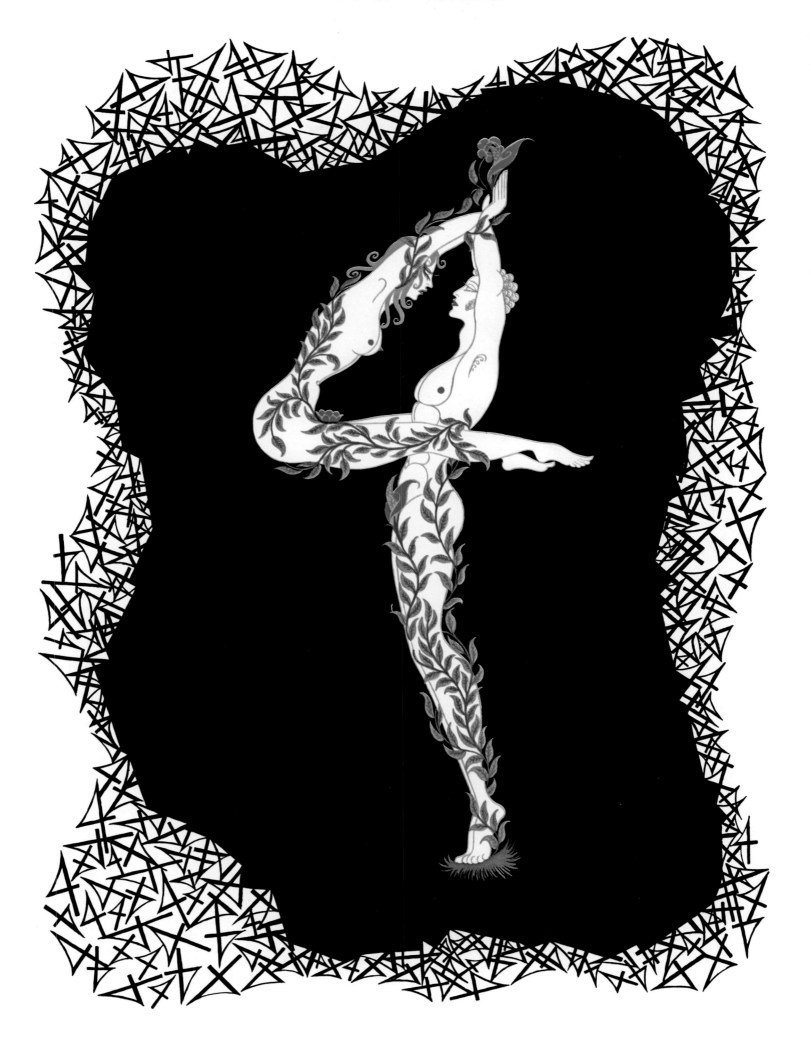

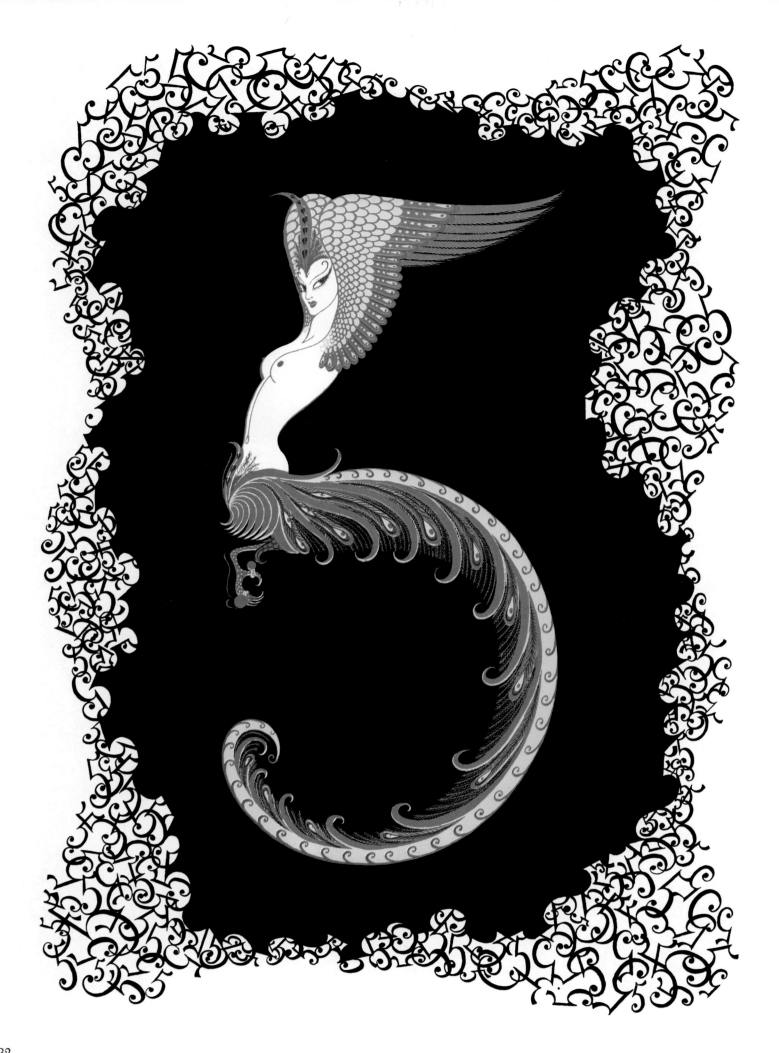

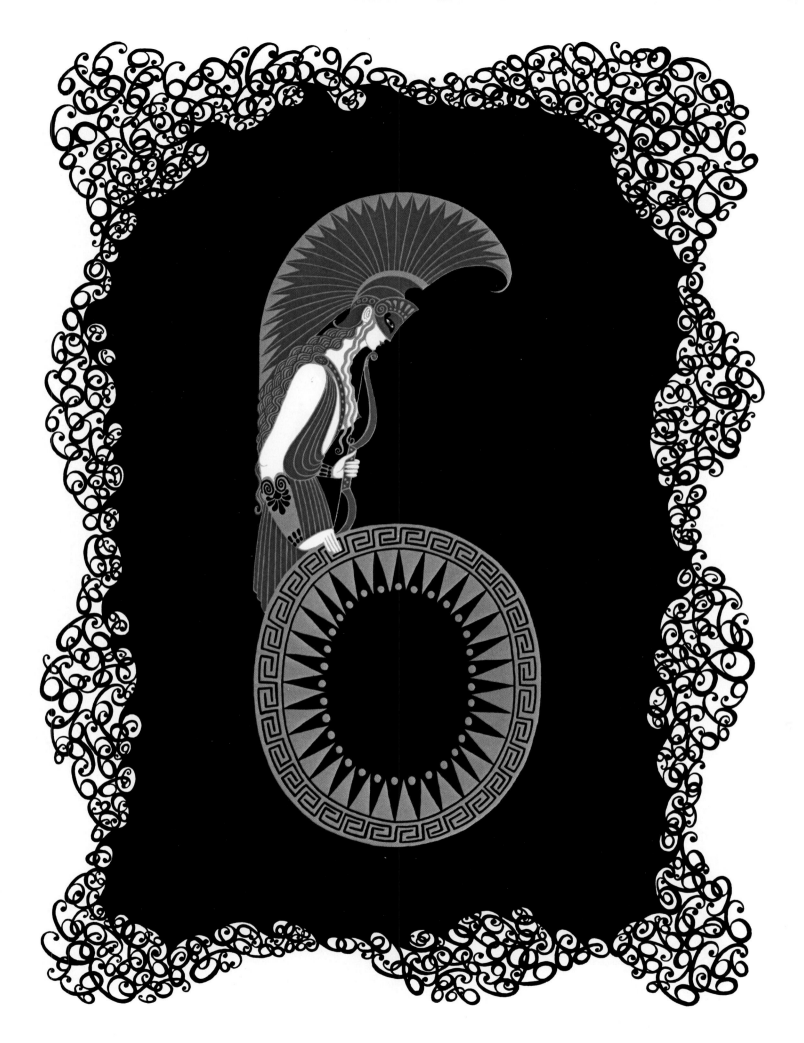

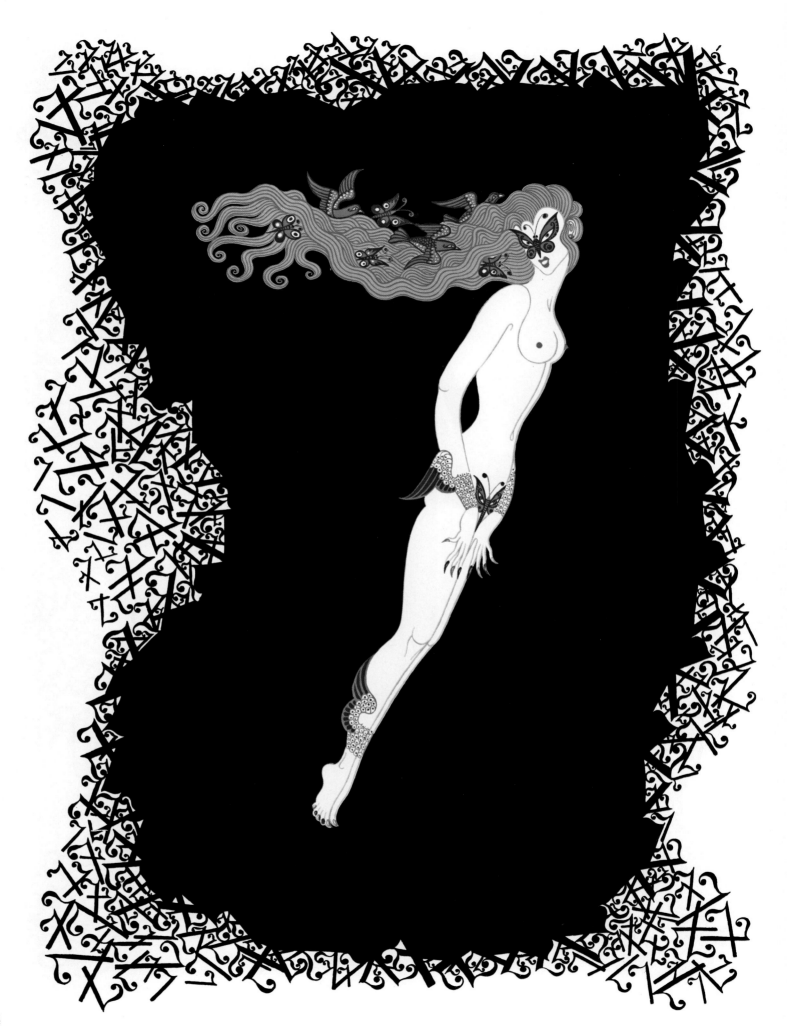

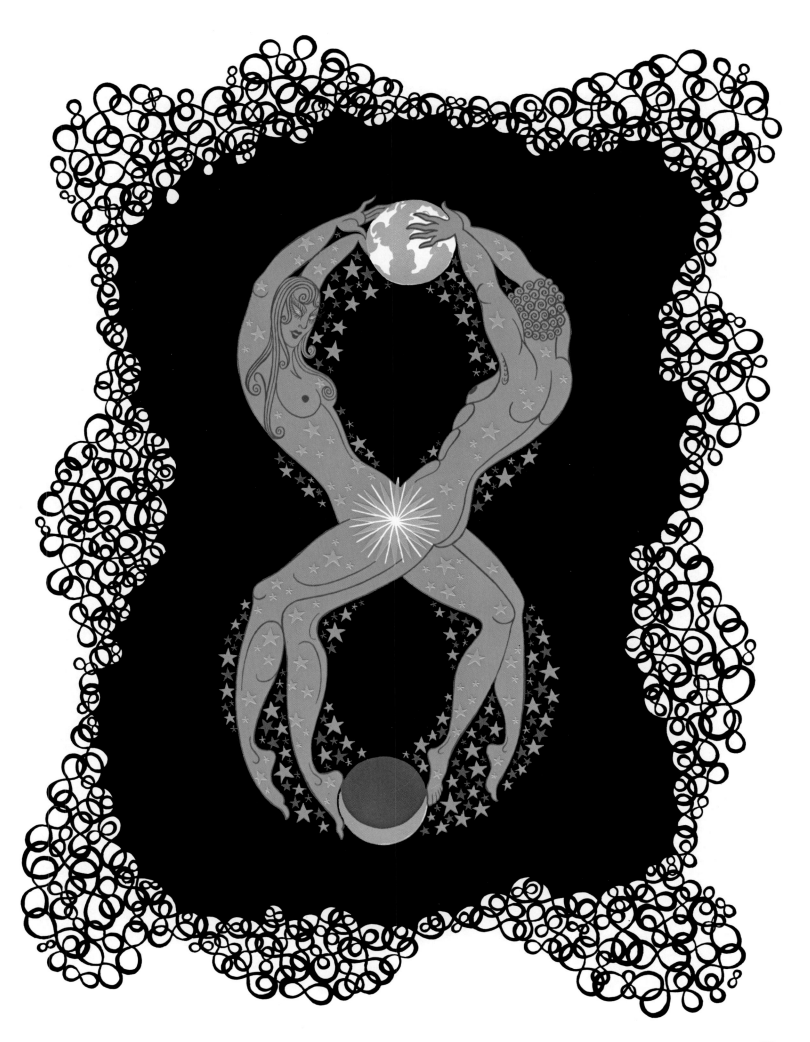

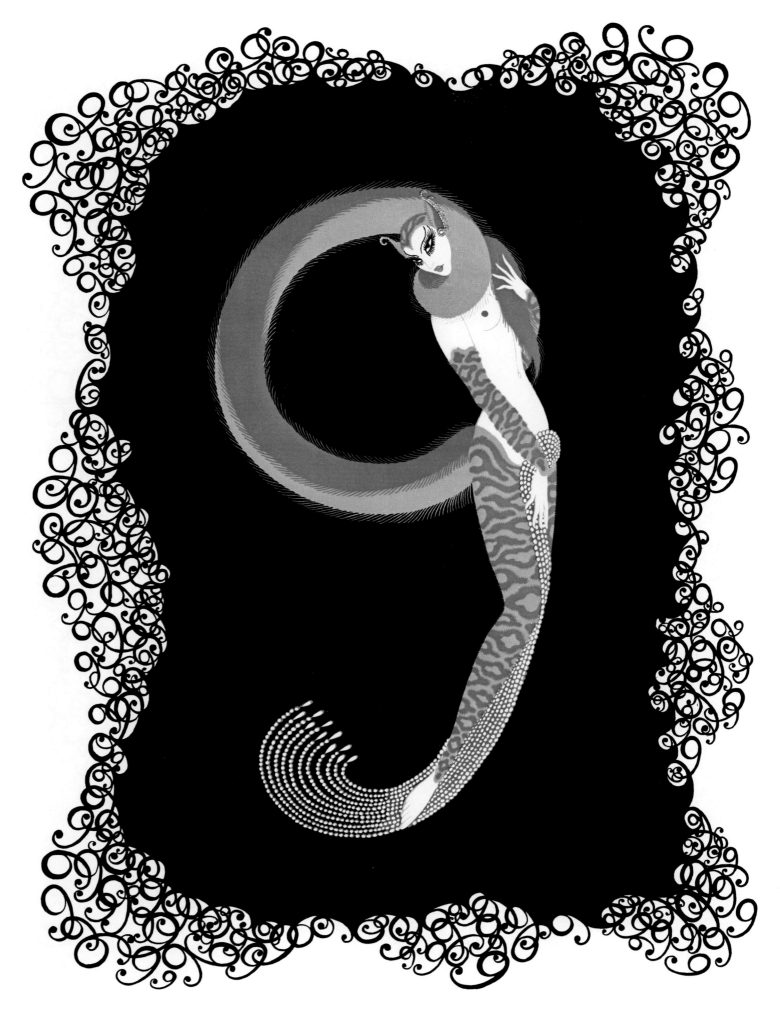

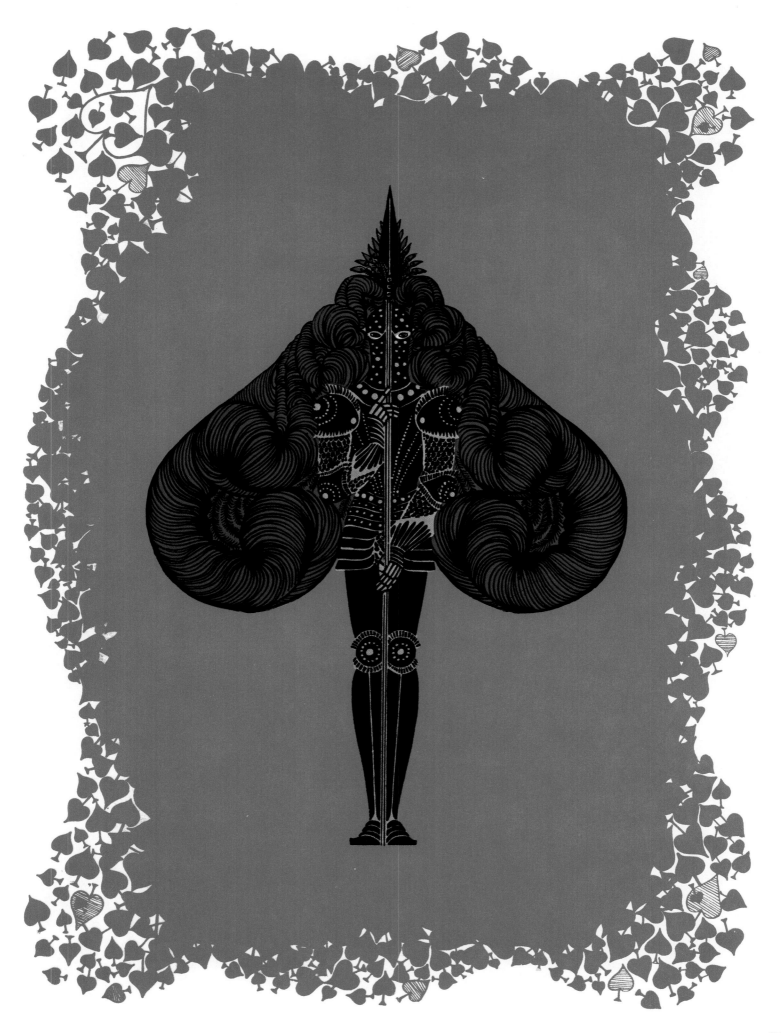

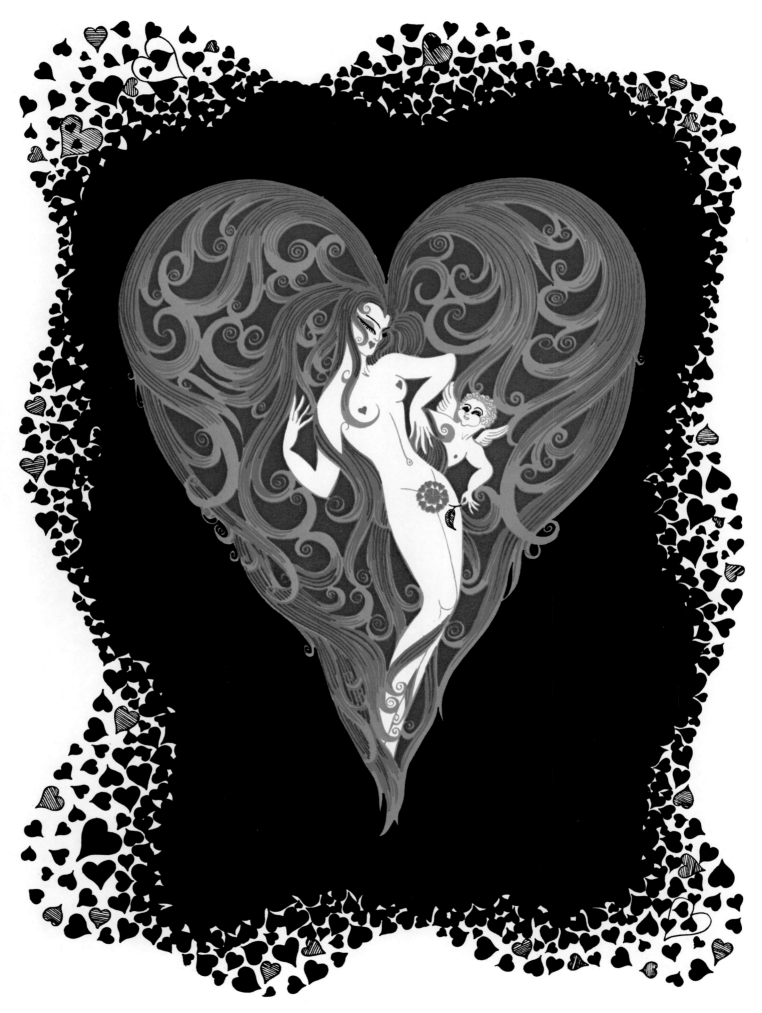

38

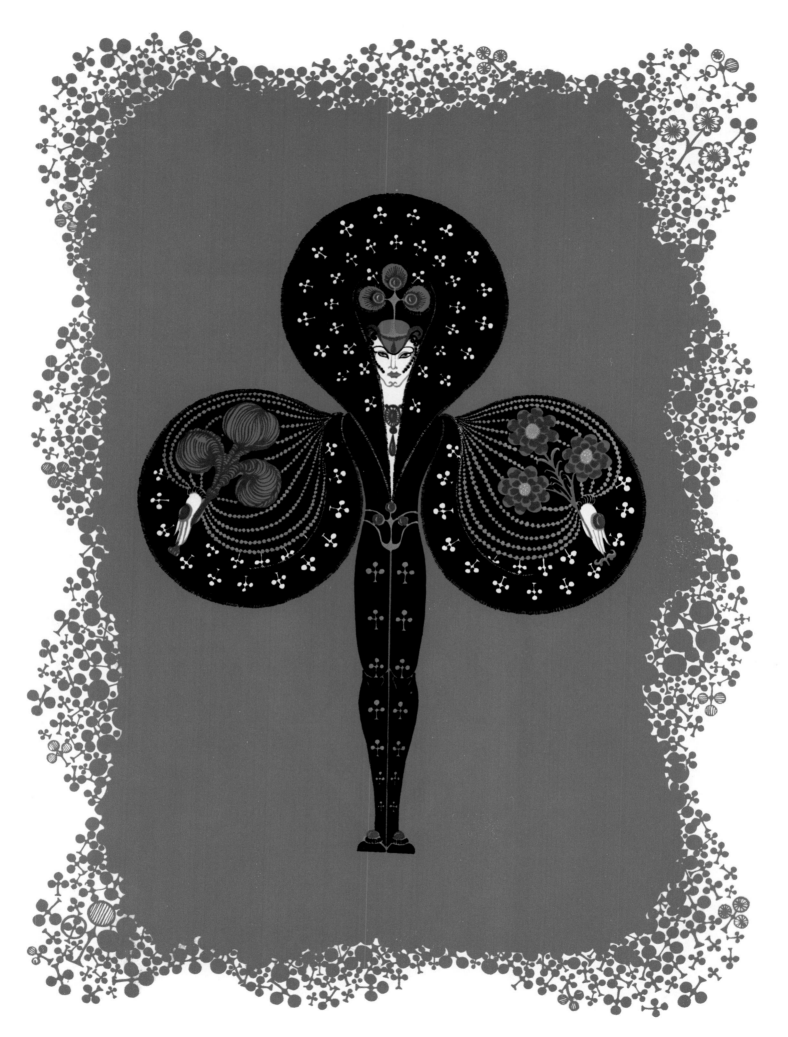

39

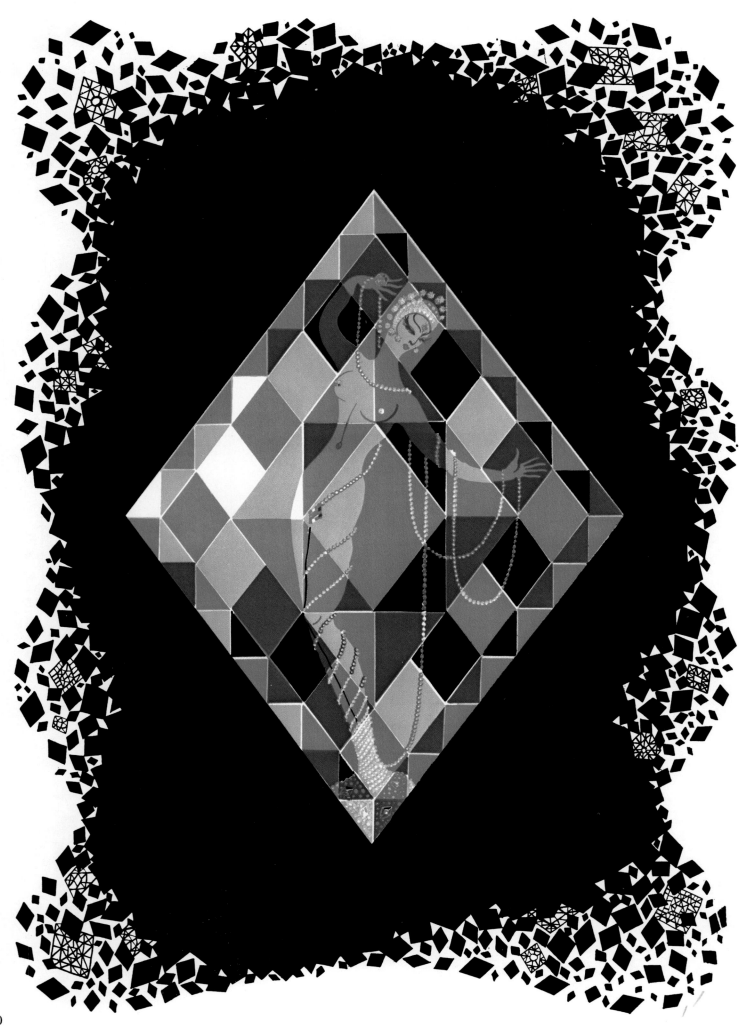

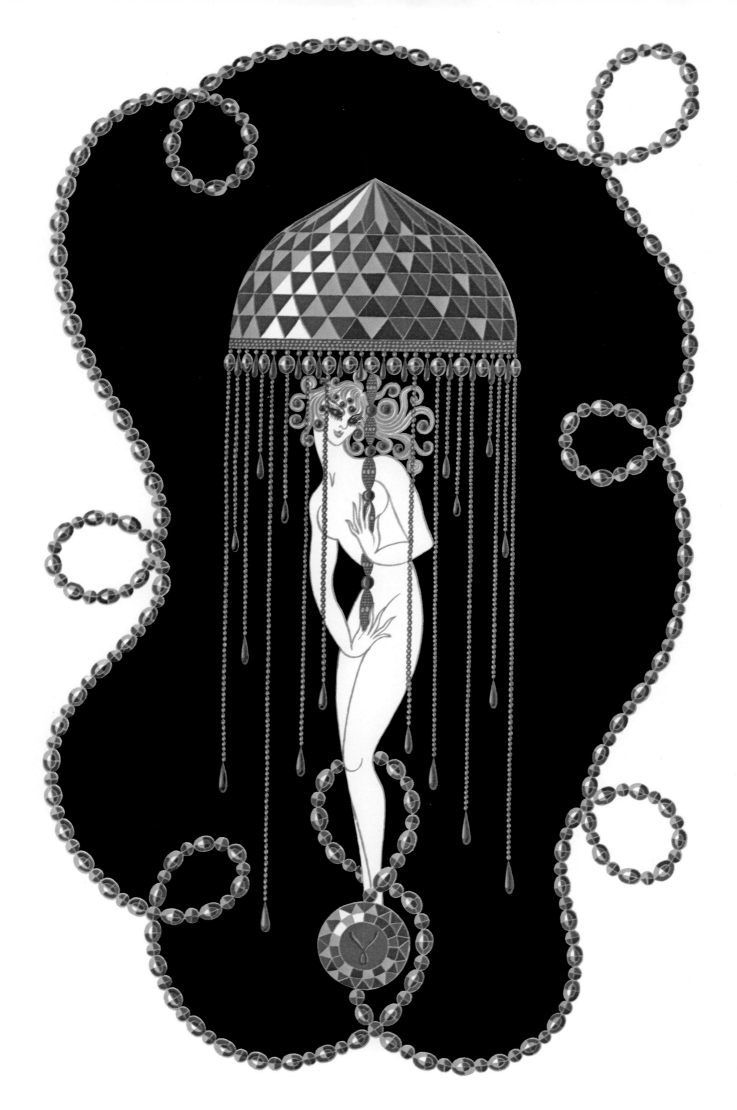

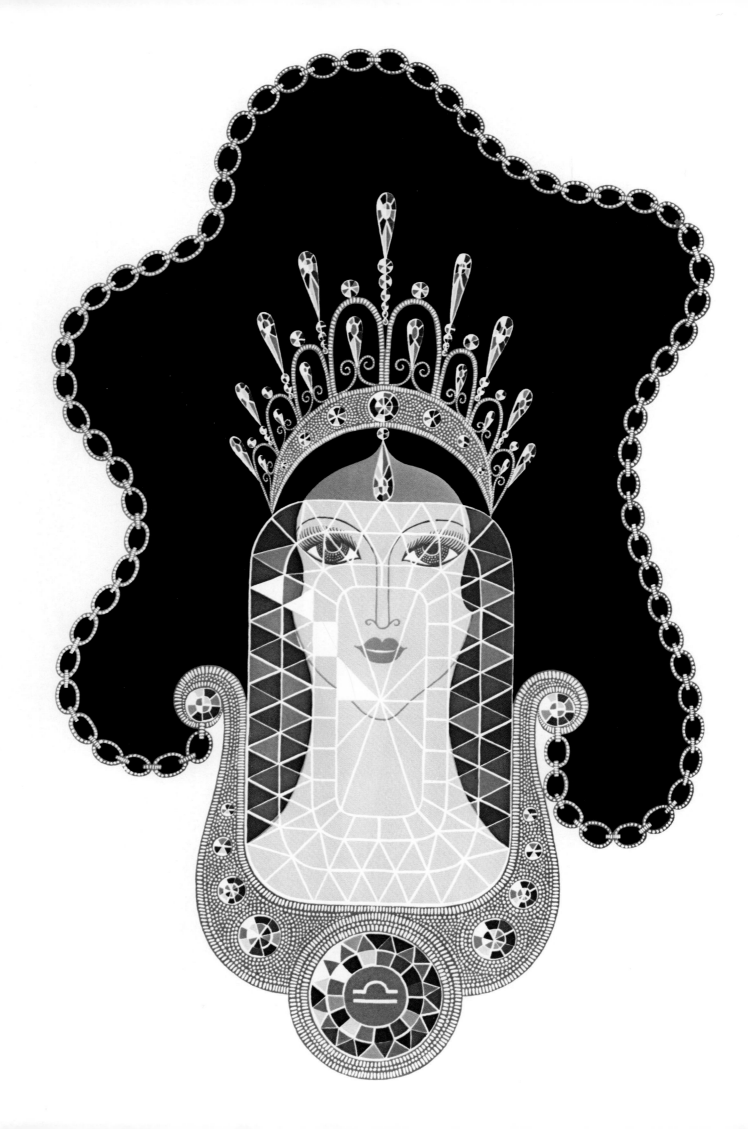

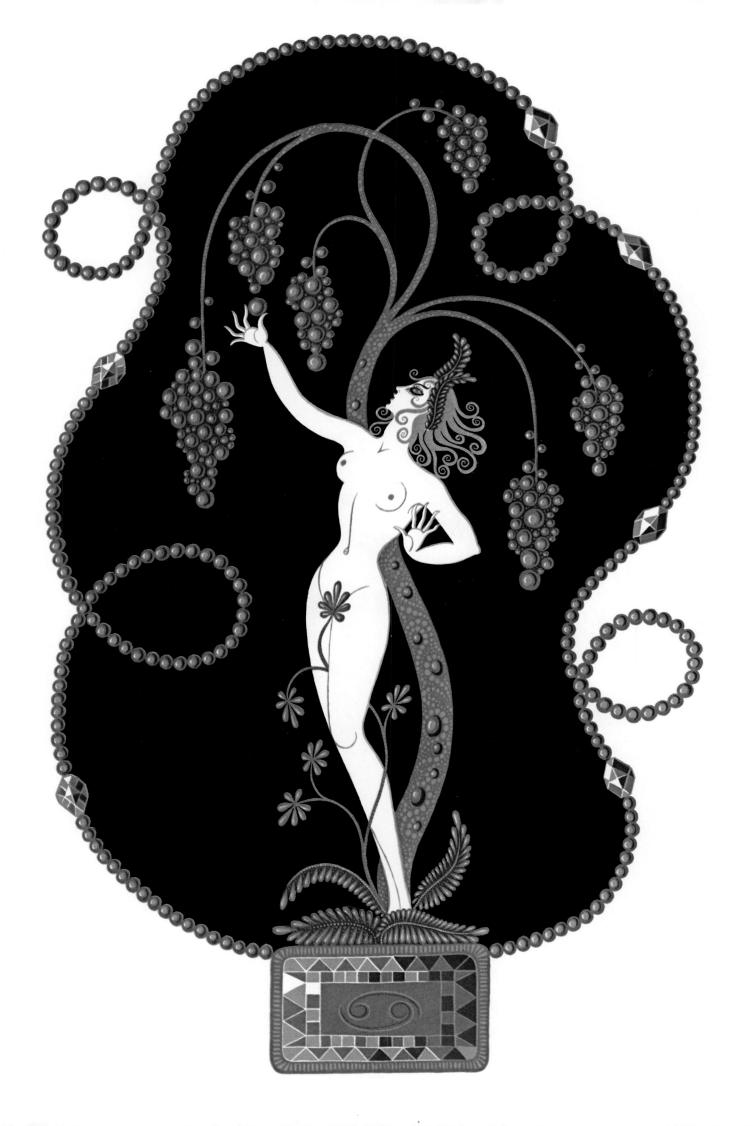

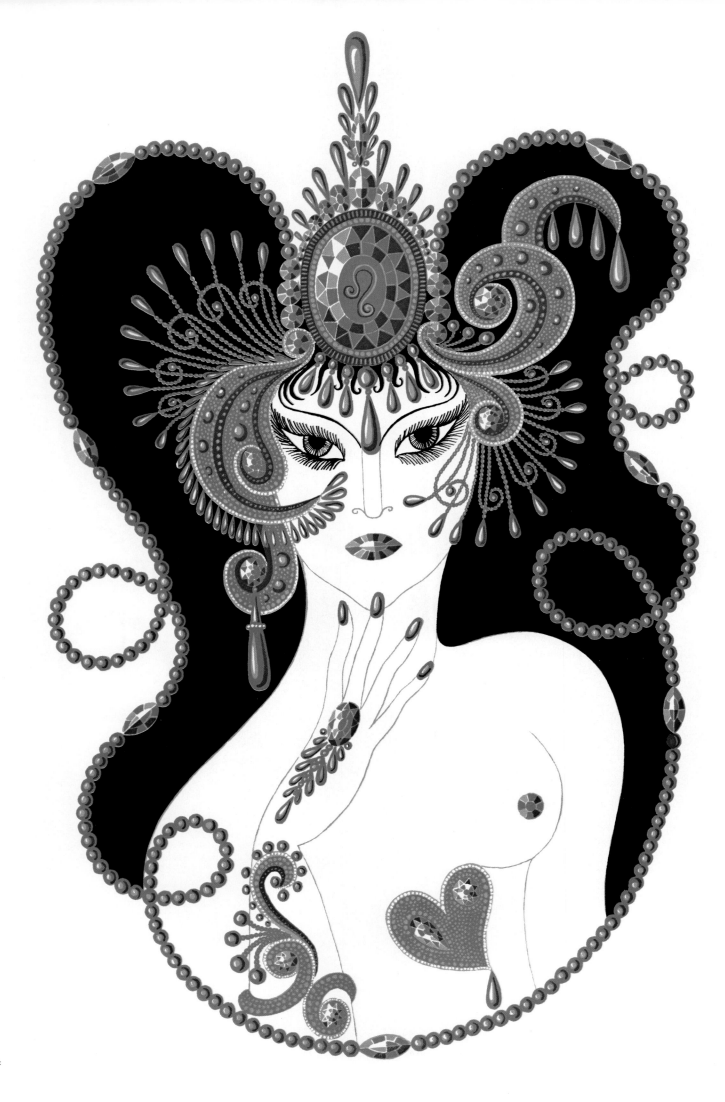

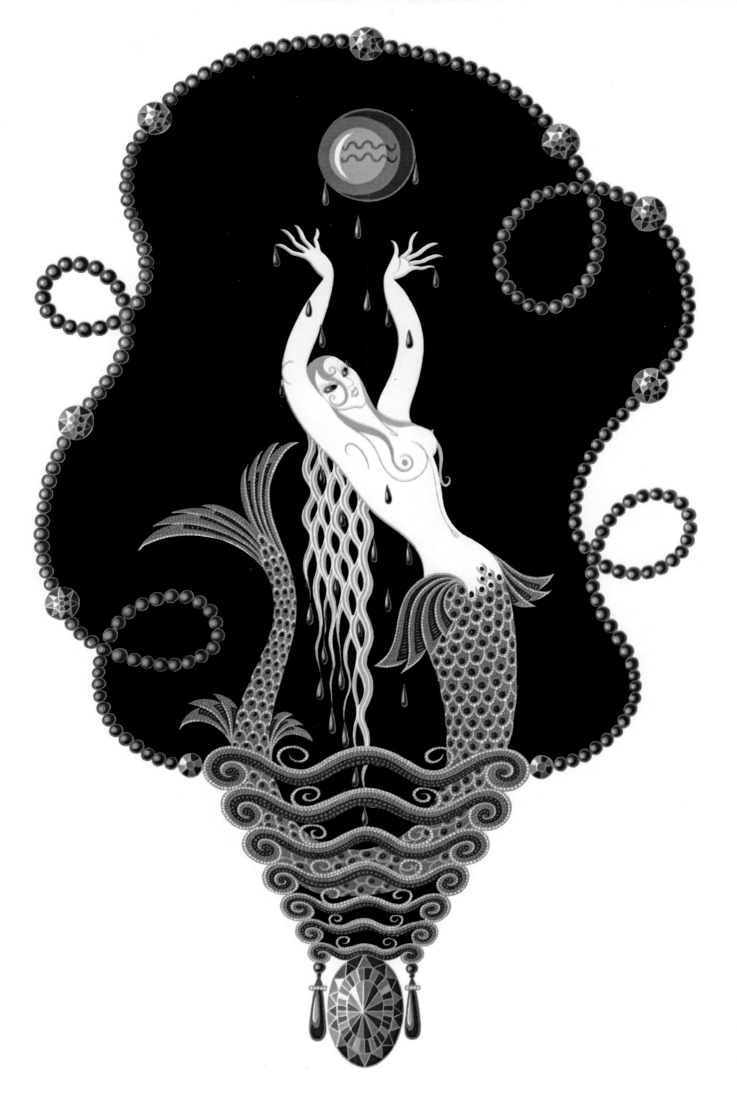

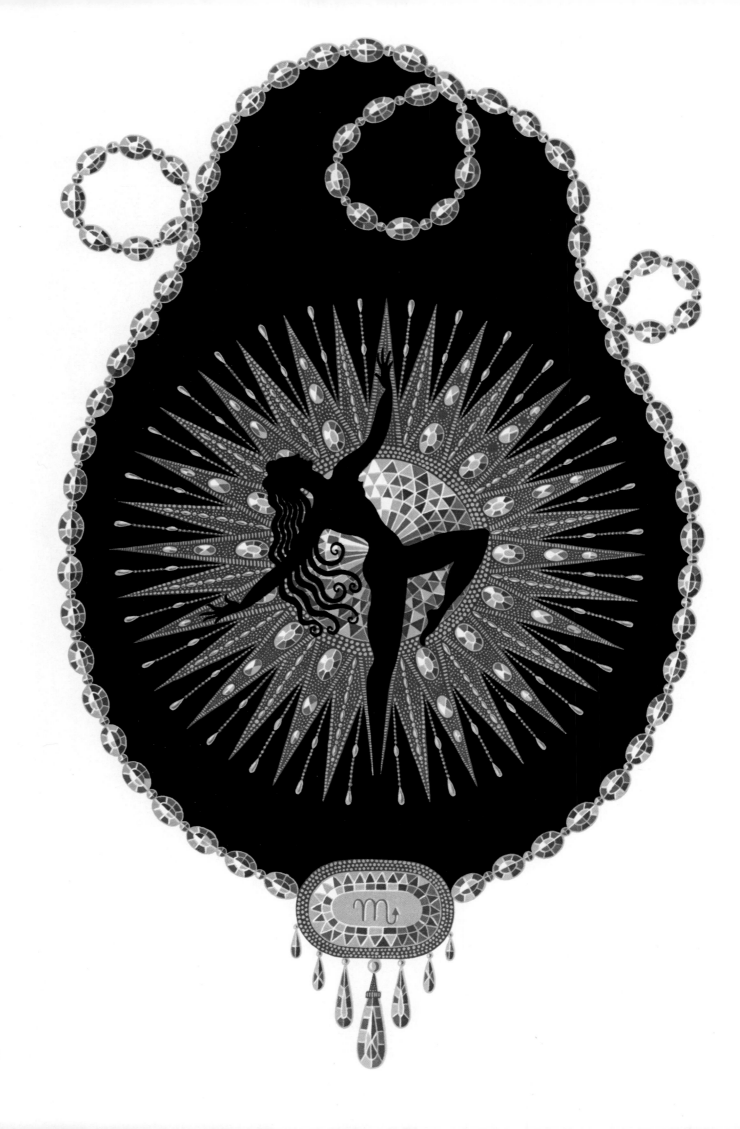